山水画基础教程

现代美术教育基础教程

潘潇漾 著

苏州大学出版社

图书在版编目(CIP)数据

山水画基础教程／潘潇漾著. —苏州：苏州大学
出版社,2020.1
现代美术教育基础教程
ISBN 978-7-5672-2808-5

Ⅰ. ①山… Ⅱ. ①潘… Ⅲ. ①山水画－国画技法－教
材 Ⅳ. ①J212.26

中国版本图书馆 CIP 数据核字(2019)第 116739 号

山水画基础教程

潘潇漾　著

责任编辑　薛华强

苏州大学出版社出版发行
(地址：苏州市十梓街 1 号　邮编：215006)
苏州市深广印刷有限公司印装
(地址：苏州市高新区浒关工业园青花路 6 号 2 号厂房　邮编：215151)

开本 889 mm×1 194 mm　1/16　印张 10.75　字数 224 千
2020 年 1 月第 1 版　2020 年 1 月第 1 次印刷
ISBN 978-7-5672-2808-5　定价：58.00 元

若有印装错误，本社负责调换
苏州大学出版社营销部　电话：0512－67481020
苏州大学出版社网址　http://www.sudapress.com
苏州大学出版社邮箱　sdcbs@suda.edu.cn

出版者的话

　　苏州大学出版社多年来致力于高校艺术类教材的出版,特别是近年来陆续出版了20余种艺术设计类基础教材,并经多次修订重印,在市场上产生了一定的影响。在此基础上,苏州大学出版社推出了这套"现代美术教育基础教程"。

　　该套教材的编写者大多为高校一线中青年骨干教师,他们既有丰富的教学经验,又具有创新意识。书中收录的作品来源广泛,除了经典作品之外,还收录了全国高校教师和学生的优秀作品,这些作品颇具代表性和时代感。教材的内容在结构和体例上更贴近教学实际。

　　我们希望这套教材能为高校美术教育基础教学做出贡献。

前　言

　　不论是北方山水雄浑的巨嶂高壁，还是南方山水秀美的松溪洲渚，山水画总是承担着中国画中记录最宏观物象的功能。山水画最早出现于魏晋时期，发展于隋唐时期，在宋元时期达到高峰，明清时期的诸多流派都是以山水画见长的。纵观中国美术发展史，几乎已经成为中国山水画的发展史。换言之，山水画的发展在中国美术史的发展历程中占有很重要的地位。山水之于画家，甚至观者，都不仅仅是对自然的重现，还承担着借物喻理的重要功能。因此，山水画不仅仅是讲造型、讲笔墨，更是讲画理的。

　　本书作为高等院校的教学用书，希望深入浅出地介绍山水画的学习方法。考虑到当今高等院校学生的入学起点，多是以素描、色彩作为基础训练，对山水画接触较少，因此在本书的开始部分，首先介绍了山水画学习与西画学习的异同之处，帮助学生更好地入门；从用笔，用墨这些基本知识入手，逐渐拓展到山水画中最经常描绘的物体——一棵树、一个石头的多种绘画方法，并介绍了山水画中经常作为"画眼"的宫、室、舟、桥和点景人物。在学习了这些基本内容之后，进入对历代山水经典作品的临摹阶段。通过临摹，使学生学习古代经典绘画作品中对画面整体的处理能力。最后再延伸到写生和创作，教会学生如何用自己的语言表现自然、表达内心。在介绍山水画绘画方法的同时，本书还介绍了一些基本的理论知识，使学生能够了解一些画理以及画法和画论中的一些基本知识。

　　通过对本书的学习，学生可以游刃有余地掌握山水画的理论和实践知识，从而运用于今后的工作、学习、生活中。

目录 / CONTENTS

第一章
了解中国画所要解决的几个问题

一、中国画的分科

二、中国画教学与西画教学的差异

三、中国画学习的几个阶段

四、中国画的材料

　　本章主要讲解在学习中国山水画之前需要了解的几个问题，包括中国画的分科，学习中国画特别是中国山水画需要注意的与西方绘画的不同之处，中国画学习中循序渐进的几个阶段。另外，还简单介绍了笔墨纸砚的一些基本知识。通过这些讲解和介绍，帮助初学者了解和学习中国山水画。

一、中国画的分科

中国画按照体裁的不同可分为山水画、人物画、花鸟画。不同于花鸟画和人物画，山水画主要是以宏观的视野表现自然、山川、建筑等的绘画门类（与花鸟画研究微观世界的精妙变化形成对比）。它萌芽于魏晋南北朝时期，发展于唐代，而在宋元时期达到高峰。

二、中国画教学与西画教学的差异

中国山水画有着悠久的历史和深厚的文化传统。她作为中国传统文化的重要组成部分，有着独特的美学思想和表现形式。在几千年的发展中，经过一代又一代画家的努力、探索和刻苦实践，山水画形成了鲜明的风格和与之相适应的造型与笔墨特点。她是中华民族整体的思想观念、精神气质和人文品格的反映。其造型与表现方法体现了中华民族独特的思维方式。中国画是一个直接关注生命状态，提倡"天人合一"的画种。

千百年来，中国画家在表现方法的选择上，渐渐地采用了一种能够最大限度地提升自在生命力，且最少被物质约束的方法表现对象。而"笔墨"这一技法更能体现对象的自在生命力与画者的内心思维状态。笔墨与画家的生命状态密切相连，是最能表达自然性的绘画技法，凝聚了东方文化内涵与东方审美标准。这与西方油画有很大不同。

西方油画在材料上选择了不透明覆盖力极强的油彩颜料，这样在绘画时可以不论深浅，逐层覆盖，画面也因此具有了很强的立体感。它早期服务于宗教，后来逐渐表现日常场景。大多数早期的流派，都是以逼真地表现对象为追求，油彩这种原料给了画家高度写实的可能性。而想要逼真地表现对象，必须培养观察能力，画家通过正确的学习以及长期的训练可以达到这一点。

然而在中国画中，画家们精微的观察能力只是他们需要具备的能力之一。他们还要将精微的观察转化为"笔墨"的组构方式，并根据笔性、墨性以及材料的融合，达到笔精墨妙的要求。中国画所要达到的境界还包括对气韵、色彩等方面的要求。当然中国画也强调"真"，这不仅仅要靠画家的真实情感体验，还需要画家的自身修养，这与西方绘画所追求的"逼真"是大不相同的。

目前，我国高等教育分为专科教育、本科教育、硕士研究生教育和博士研究生教育。本科教育是高等教育的重要阶段，也是学生走向专业基础教育的最初阶段，因此在此阶段教学中，扎实地为今后的专业发展打好基础是山水画教学的主要目标。中华人民共和国成立后，中国美术教育的体制承袭的是20世纪50年代苏联的美术教学模式，而苏联的教学模式又是从西欧传袭而来，因此这种美术教育体制仍是西式教学体制，现实主义是其唯一风格。高校学生入学前的启蒙教育仍然是以素描及色彩画为主，着重培养造型能力和写实能力。绝大多数院校仍然奉行的是"素描是一切造型艺术的基础"这一

思想，将西画的基础课作为中国画的基础课。而我们知道，中国画特别是山水画有其自身的文化背景、哲学渊源、审美取向；有自成体系的观察思维方式、造型观念、构图法则、色彩理论等；有相应的训练方式和审美要求。这些要求都是与西方绘画大相径庭的。因此，对于初步学习中国画的学生而言，入学后中国画的基础训练要从最基本的对于毛笔的运用和如何鉴别运用材料讲起，并且在授课过程中需要将中国山水画的发展历史、文化哲学背景、审美方式、观察思维方式、笔墨形式等艺术本质要素传达给学生。

在山水画教学中，既包括技能培养如临摹、写生、创作等内容，又包括理论方面的学习，如山水画史、山水画论、技法理论、欣赏理论等内容。山水画的教学理论和技法是同等重要的，在理论中包含了深层次的画理、画法，对山水画技法的学习可起到理论支持。因此，把山水画教学只看作是一种技法教育是一种肤浅的看法。

三、中国画学习的几个阶段

作为一门学科，山水画教学具有严密系统的层次与结构，各个教育环节紧密相连，是一个循序渐进的过程。在这一过程中必须明确教学的目的、教学的对象以及需要达到的目标。高校教育是以培养高级专门人才为目的的，因此在专业设置以及专业教学中既需要有一定的深度，又需要有一定的全面性，不能等同于一般社会教育中简单的片面性的知识传授，而是一种专门的、严格的、多层次的教育。

中国画的学习大致可分为四个主要阶段：

第一个阶段，主要是略知笔墨性情，对中国画的笔墨结体手法有一个感性认识。在此期间可以参照优秀的临本和明白画理的老师所作的示范稿练习如何掌握笔墨。要注意的是此时的学习应该由浅入深，先从组构结体简单的内容入手，从易到难。重点感受不同用笔方式的浓淡枯湿效果以及这些笔墨变化与结构的组构关系。

第二个阶段，主要是学习山水画结体规矩，包含运笔运墨的方式。这是山水画学习的重要时期，是打基础的阶段。对于学生来说，此时主要的学习内容是树石法。在此基础上，通过解读元明清等朝代的名画，从而获得较大收获。

第三个阶段，主要是体会领悟绘画中的精妙之处。所谓精妙之处，是指笔墨达到的精微奇妙之境界。这时常常会遇到两个问题：一是无法察其精妙。这说明是认识出了问题，需要从提高认识出发，可以先从某一家开始逐渐研习，体察其精妙，然后推而广之，研习各家之精妙。这也可以说是一个提高眼力的过程。著名画家李可染说过：以最大的功力打进去，再以最大的勇气打出来。第二个问题是对经典作品的精妙之处能够体察却不能够做到，就是说眼力有所提高而手法相对滞后，这可以通过基本功的练习来解决。在中国画学习过程中，眼力与技法是交替上升的过程，眼力提高后才能看出技法

的不足,而技法提高后不提高眼力,则学习过程就会停滞不前,因此在学习中国画过程中需要经常研习经典作品,从经典作品中找到处理方法,并且逐渐内化,使自己的笔墨功夫得到提高。二者交替提高,绘画水平才能不断提高。

第四个阶段,也是最后一个阶段,主要解决的是风格变化问题。有了前三个阶段的坚实基础,后一个阶段就有了明确充实的法理依托,使画者从眼力到技法都有"法"可依,有"理"可循,从而不至于走上邪道,这也是历代名师都提倡从传统经典绘画入手进行学习的重要原因。

作为高等教育的一个学科门类,山水画的学习有其循序渐进的过程。山水画的学习方法起手不外乎临摹,从中可以得到传统的技法。临摹时要选择好的临本,此所谓学画要有高起点。而临摹的过程是由开始时的不像到像,再到不像的内化过程,也就是入而能出,最终内化为有自己特点的技法。学习基本技法后,就要思考如何将其运用到实际绘画中去的问题。山水画是以表现自然山川为主的绘画门类,不可避免地要进行现场写生,此时需要将临摹所学技法运用到表现自然的绘画中去。这个过程是解决如何将自然丘壑化为胸中丘壑,因此山水画不仅要师古人,还要师自然。写生就是师法自然的过程。通过分步分段的

练习,学生对山水画的创作将有一个整体的把握,从临摹到写生再到创作,也是一个从吸收到内化再到表现的过程。

考虑到高等教育必须达到系统、深入、规范等要求,学生在学习山水画过程中,不应只学习某一种技巧,而应该对山水画有一个完整、系统的了解。因此,有关学习内容、学习方法、绘画的步骤和系统的思维就显得很重要,本书就是从山水画的临摹、山水画的写生、山水画的创作以及山水画理论等方面对山水画的一些具体问题进行梳理,并探寻合理的教学与学习方法。

四、中国画的材料

中国画的材料一般指笔、墨、纸、砚,统称"文房四宝",四者之中纸最重要,笔次之,墨又次之,砚又次之。

1. 笔

笔有狼毫、羊毫、兼毫之分,一般的兼毫是指狼毫、兔毫之类,柔毫是指羊毫。一般勾勒、皴擦,都用狼毫,羊毫多用于渲染。好的毛笔要满足"尖""圆""健""齐"(尖:笔毫聚合时,笔锋要能收尖,无散乱之锋。圆:笔肚周围笔毫饱满圆润,不扁不瘦。健:笔毛有弹性,笔毛铺开后易于收拢,笔力要健。齐:将笔头沾水捏扁,笔端的毛整齐无参差错落现象)的要求。如图1.1—图1.3所示。

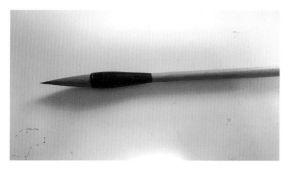

图 1.1 狼毫毛笔

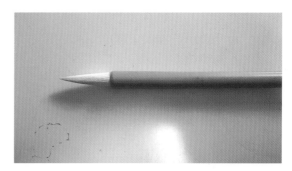

图 1.2 羊毫毛笔

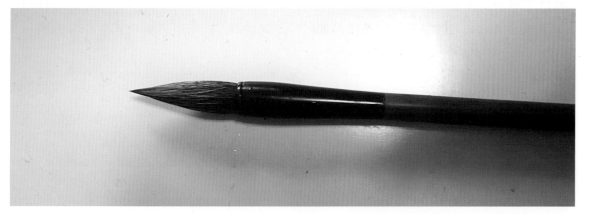

图 1.3 用水化开的毛笔,笔锋聚锋、笔肚圆润的较好。

2.墨

墨的选用主要是指墨锭而非墨汁,墨要黝黑,轻胶为上。旧墨常常脱胶,而新墨胶又太重,常常滞笔,墨色不能莹然娟洁。所以应该选用旧墨而不脱胶者。松烟墨色偏冷,适合与冷色调搭配,多用于描绘寒林,但黑度往往不如油烟。油烟墨色偏暖,漆黑油亮,适合反复层层叠加。如图 1.4 所示。

图 1.4 墨锭

3. 纸

纸的种类很多。有生宣、半生熟、熟宣等（图1.5—图1.7）。纸有生熟薄厚松紧之分，其性能不一，画的方法也不同。南宋以前的画多用绢（图1.8-1、图1.8-2）。绢与纸质地不同，画法也不同，绢不吸水，可以用积墨法，让水在绢面慢慢干掉，四周有墨痕，也有厚的感觉。也可先用枯笔，慢慢加浓，有爽利苍润之感。然而画绢时不可加墨太多遍，否则会有腻结之感，也不可未干加之，这样难以见笔，使画面没有变化。元代以后绘画多用麻纸，但此时麻纸还是偏向熟宣，因为纸面较为粗糙，利于渗水，因此用麻纸时可多用枯笔，有些地方可

图1.5　宣纸　因为手工传承的关系宣纸面上会留下竹帘的印痕，也会被用刷子刷在墙面上晾干，我们可以从这些痕迹分正反面。

图1.6　皮纸　纸的纤维较粗，这种纸多为半生熟。

以趁湿加之，微微渗化，使画面更生动。清以后，宣纸出现，从此山水画多用生宣，画生宣多利用其容易渗水的特点，层层叠加，以达到水墨淋漓、层次复杂的效果。

图 1.7　麻纸

图 1.8-1　古代的绢本绘画，放大后可看见纹理（绢也分生绢和熟绢，如今的绢也有仿古和米白等颜色）。

图 1.8-2　夏圭《梧竹溪塘图页》，方框内为选取的部分。(北京故宫博物院藏)

4. 砚

对于收藏者来说，砚的标准要达到石质细腻，然而对于实用性来说，作画用砚则以发墨的特性来论好坏。无论端砚、歙砚还是澄泥砚，石质细腻固然好，发墨容易则可用之。

● **思考题**

● 中国画与西画有哪些不同？

● 学习中国画分哪几个阶段？

● 简述中国画中"文房四宝"的初步挑选方法。

第二章
山水画的技法综述

一、笔墨

（一）用笔

（二）用墨

二、山水画的基本技法

三、山水画的设色

（一）水墨山水

（二）浅绛山水

（三）青绿山水

本章主要介绍山水画的基本技法，包括用笔、用墨和设色的技法，以及什么是"勾""皴""擦""点""染"。了解这些技法以及一些理论知识，有助于后面对山水画的学习。

一、笔墨

中国传统山水画的英文译法是 Chinese traditional landscape painting。landscape，在西方绘画中指的是风景，不同之处在于中国山水画从其成熟之日起就不再把表现客观对象的光影、色彩、造型作为自己的终极目标，而是趋向于对认识客观世界的人的主观精神世界的表达，从而很早就形成了独特完整的绘画体系。作为一个山水画家，如何用艺术语言来反映所看到的复杂世界并且真实地传达画者的主观感情呢？中国画"笔墨"形式的出现成为一个解决问题的"符号"。

"笔墨"一词原来只是指一种绘画工具，画家用笔蘸墨画出作品是中国画特有的形式，然而笔墨的概念是发展的，在今天的中国画中常常引申为用笔用墨，并引申出或简单或复杂的理论体系。在今天看来，了解笔墨应该厘清以下内容：

（1）笔墨的本义，作为绘画工具和材料。

笔，根据材质不同可分为狼毫、紫毫、鼠须等，此类毛笔适合画山水画，弹性较好，但吸水性偏弱。羊毫等是质地偏软的毛笔，吸水性好，多用于点染。另外还有兼毫，是两种或多种毛做成的毛笔，既增加了吸水性，又不乏弹性。

墨，有油烟、松烟以及青墨、茶墨之分。油烟黑亮，不滞笔，适于作画，松烟颜色较青，胶重，适合书法、绘画等用途，缺点是不够黑亮。油烟与松烟混合则为青墨。

（2）笔墨可解释为用笔、用墨，也就是引申为对材料的使用。

（一）用笔

用笔讲究笔力、笔法、笔意等要素。

笔力：笔力是用笔的基础，这里包括手指对毛笔的控制力和手腕间接控制毛笔的力，确切来说是画者控制笔，而不是画者被笔左右。所谓的"描""抹""涂"等情况在山水画中就是笔力弱的表现。

笔法：笔法是指用笔的法度、用笔的道理，是按照一定的标准在笔锋提按、顺逆、转折以及正侧藏露状态下形成的粗细方圆不同的墨迹。

笔意：笔法可以使绘画的点画有一个好的质感和形态，笔意可以赋予画中的对象以生命力，引发出一系列带有生命特征的问题。正如一个有生命力的人，从表面上看可以看到他的肢体是否健全、比例是否匀称、生性是否活跃、具有什么样的常态等外在特征，但这还不够，更重要的是通过这些外在表象，进一步感知他的性情、气质、修养、追求等灵魂深处最核心的状态，这在书法和绘画上就称为笔意。

用笔好坏的标准：黄宾虹先生将好的用笔标准归纳为平、留、圆、重、变。平是指在用笔时从起笔到收笔的过程中都要力道均匀，笔在力的掌握之下起止转折都要平稳，不骄不躁；留是指笔力蕴含在笔线内不外出；圆是指笔线不平扁，所谓用笔兜兜转

转都可以应付自如,保持用笔的控制;重是指力能扛鼎的用笔状态,不轻飘;变是指有变化,不是一成不变的感觉。这些也是我们平时训练过程中所希望达到的目标。

握笔的方法:下笔之前必先运气,运手腕,中指的波动是用笔的诀窍。不同于书法用笔的要求,山水画用笔要求在于指实而掌虚,四面出锋。只有这样,山水画中或树石、或云水的线条才能被灵活地表现。在练习时,握笔的指不能执死不动,尤其是中指必须微微波动。拇指食指紧握笔的同时也需借助中指的波动转动笔锋,使线条达到有变化的效果。而此时,无名指和小指起到支撑辅助的作用。图 2.1 是常见的竖笔执笔法。

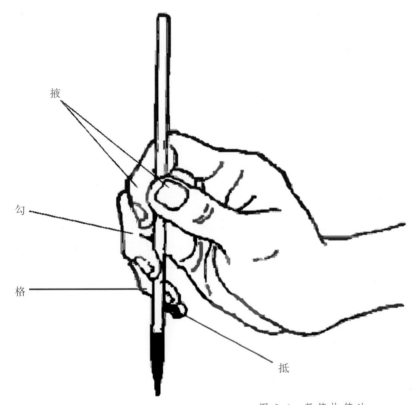

掭:拇指首节紧按毛笔的左右侧,由内向外用力,食指首节压住毛笔的右前侧,由外向内用力。

勾:中指弯曲如钩,用首节指肚前端钩住毛笔外侧,由外向内用力,与食指合力控制笔管。

格:用无名指向外顶住毛笔内侧,由内向外推出。

抵:小指紧靠无名指而不能碰毛笔,增强无名指向外推力。

图 2.1　竖笔执笔法

用笔的笔锋:

中锋用笔:运笔时笔锋在墨迹中间,用笔的用力方向与线条的走向及笔锋行走的方向为同一方向,形成的墨迹线条两边光滑程度相同。

侧锋用笔:笔锋偏向一边,形成的线条两边光滑程度不同,一边光滑,另一边较毛或成锯齿状。

逆锋用笔:用笔的方向不是按照毛笔的顺势而是逆势而行,形成的线条由于是毛笔的拖行而比较粗糙(图 2.2)。

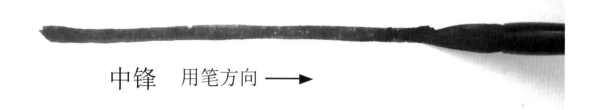

中锋　用笔方向 ——→

侧锋　用笔方向 ——→

逆锋　用笔方向 ←——

图 2.2　中锋用笔、侧锋用笔、逆锋用笔

中锋用笔的好处在于线条丰实健壮,不孱弱无力。在初学时,需要将中锋用笔加以练习。由于在画山水画时对线条要求较高,并不是线条平直就能富于表现,因此初学者在练习直线的同时,还需要练习画圆圈,画圆圈的练习是要练习在不同方向的中锋用笔,所谓用笔可以"兜得转"。初学者还需要进行网巾水的练习,练习线条在上下波动时的中锋用笔。此外还需进行长线条的练习,线条需要连贯,时时中锋,笔笔中锋,这样才能练出坚实的基本功,以便进行进一步的学习(图 2.3-1、图 2.3-2)。

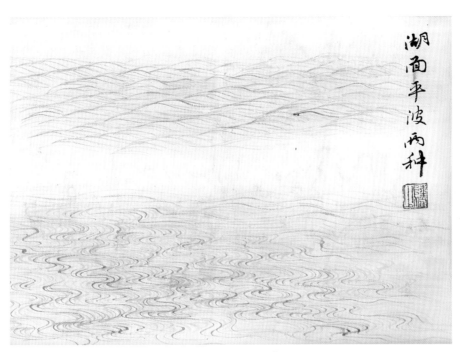

图 2.3-1 曲线练习 曲线练习主要是练习网巾水和勾云,通过水法线条的练习达到手腕灵活的目的。这些线条练习是初学者必须经历的过程,练习时要注意线条始终是中锋,不能因为用笔方向改变而变成侧锋。(图为描绘湖面平波的两种水法,练习时可以此为范本)

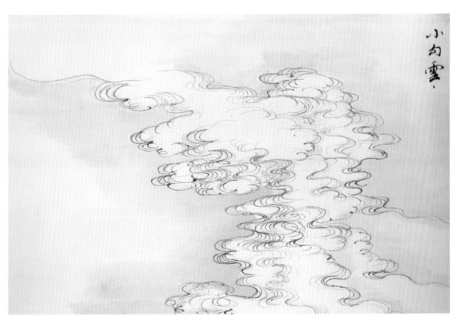

图 2.3-2 勾云法也是曲线练习的很好范本,这种线条比网巾水要求更高,练习时也是要注意保持中锋用笔。此法也类似画圆的练习法。

用笔三病:宋·郭若虚的《图画见闻志·论用笔得失》曰,画有"三病皆系用笔"。(1)用笔忌板,板则腕力弱,用笔胶结,状物平褊,不能圆浑。(2)用笔忌刻,刻则运笔时心中生疑,用笔不大胆,不肯定。心手不一,绘画之时容易生圭角。(3)用笔忌结,结则

当行不行,当散不散,似乎有障碍物滞碍,不能流畅。中国画一向强调"人"用"笔",毋使"笔"用"人"。

（二）用墨

用墨要讲究层次,有变化,山水画有"墨分五色"之说,即是说山水画常常用墨色的浓淡变化来代替五色。所以用墨的重要性是在色彩之上的。用墨需要达到"清""润""沉""和""活",需要用笔的笔路清楚,墨色层次清晰,墨色清润不火燥,并且墨色不浮于表面,做到相互融合。

用墨的方法:黄宾虹先生说的"七墨"就是七种用墨的方法。

1. 浓墨

浓墨因含水分较少,"若黑而不光,则索然无神,要使其光清而不浮,精湛如小儿目睛,墨色如漆,神气赖以全"。

2. 淡墨

淡墨讲究平淡天真,咸有生意,也需要在平淡中寻求变化。

3. 泼墨

以墨泼纸素,应手随意,疏若造化,宛若神巧。泼墨亦须见笔,画远山和平沙为之(图2.4)。

图2.4　泼墨　张大千泼墨作品

4. 破墨

在宣纸上利用生宣渗化的特点，在未干时以浓墨渗透淡墨，或用淡墨渗透浓墨。破墨时应注意纸面含水的程度，太干则无法将两层或多层墨渗透，前后无法融合，容易燥腻；太湿则纸面吸收不进更多水分，也无法达到好的渗化效果(图 2.5)。

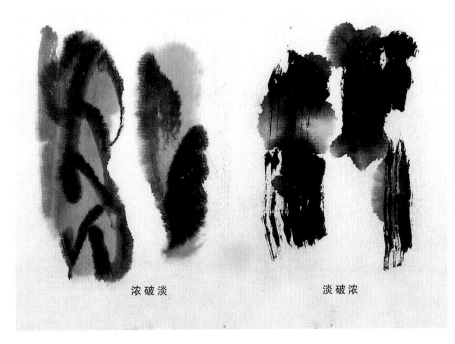

浓破淡　　淡破浓

图 2.5　破墨　浓破淡，淡破浓。

5. 积墨

积墨的方法在于从淡到浓自然过渡，使墨色丰富。积墨时用笔用墨应讲究一个"落"字，水分充足，使墨泽中间浓丽而四面淡干。由此层层积染，物象可以浑厚滋润(图 2.6)。

图 2.6　黄宾虹作品中的积墨技法(局部)

6.焦墨

焦墨又称作枯笔、渴笔,顾名思义,在运用焦墨时,笔锋中含水量较少,多用于表现树石的干枯质感(图2.7)。

7.宿墨

宿墨是指一种墨的状态,也可以称为一种用墨的方法。一般来说宿墨是指墨在磨好后,放置一段时间,使墨中的颗粒结在一起,因此在用宿墨时会含粗滓。每于画中浓墨处再积染一层,或点以积墨、宿墨,干后此处达到极黑的效果,与边上的亮处有强烈的对比(图2.8)。

图 2.7　焦墨　张仃焦墨山水作品

图 2.8　宿墨　黄宾虹宿墨作品

二、山水画的基本技法

在传统技法中，山水画有较严密的绘画程序，一般用勾、皴、擦、点、染来概括。

（一）勾

勾也可称为勾勒，是指在画山水画时先取物体的轮廓或脉络，它起到骨架的作用，因此勾勒是画山水画的第一步功夫，后面的所有技法步骤都以此为基础。完成勾勒后，对象的前后、高低、远近、转折、走势、气势、阴阳向背都可以通过勾勒的线条表现出来。因此在勾勒前，对所要表现的物象的结构关系要在心中有所思考，所谓"胸中有丘壑"。勾勒时用笔要有顿挫转折，要灵活用笔，要一波三折，避免妄生圭角，不能层层罗叠，忌光滑求俊，不可草率为老，不要太圆太板。勾勒时笔与笔之间要有避让、呼应，形体也要注意大小相间，主宾安排适宜，参差有致。勾勒后形体的起伏关联凹凸之状都需要交代清楚，要笔笔相搭，大小相间，前后掩映，有主、有宾，都需要错综而生（图2.9-1、图2.9-2）。

图2.9-1 （元）黄公望《富春山居图·无用师卷》圆笔勾与圆笔皴。（台北故宫博物院藏）

图2.9-2 （宋）范宽《溪山行旅图》方笔勾与方笔皴。（台北故宫博物院藏）

（二）皴

皴原指人的皮肤开裂粗糙的纹理，在山水画中则演变为山水画家创造出来的表现山石、树木、土坡等物象的纹理的技法。它不仅表现了这些纹理的质地形态，也体现了对象的或柔软、或粗糙的质感。后来，皴法超越了对对象的表现而趋向特有的形式美。皴法的面目代表了画家的艺术风格。研究皴法变化，对研究历史上众多流派的变化发展具有重要意义。常见的皴法有披麻皴、斧劈皴、解索皴、折带皴、钉头皴、荷叶皴、卷云皴、豆瓣皴等三十多种，它们是通过不同的笔法来进行区别的，在后面的山石画法章节中将仔细说明。

（三）擦

擦是对皴法的一个补充，皴不足而后擦，或使皴笔混合，增加墨的过渡。运用擦笔需不见笔，需用枯笔，用笔干而碎，融于皴法，却不能盖过皴法，也不能过于孤立。擦要防止滞笔，显出用笔的"松"和"毛"，显出墨色的苍茫变化。擦要根据树石的结构纹理，防止模糊一片。擦有两种方法，一种是横笔擦法，轻柔刷过；另一种则是中锋用笔，使笔锋散开，重而有力，直笔着纸（图 2.10）。

侧锋横笔擦

中锋直笔擦

图 2.10　侧锋横笔擦与中锋直笔擦

（四）染

染也叫渲染，在皴擦之后用于使对象笔墨更加丰富，层次形态更富于变化。染有二法：一是在皴擦过后用水打湿画面，趁未干时施以淡墨，渲染时根据树石的具体形态，一般需要在转折或山石的低洼处给予渲染。浓淡深浅笔笔相接，可不见笔，使对象滋润丰盈；也可见笔，对皴擦给予补充，使墨色更加层次丰富。渲染时切忌胡乱涂抹。另一种染法是用极干之笔轻拂纸面而染之，不见笔

痕。用笔不蘸水而蘸焦墨,先用别纸试微润,轻拂纸画,笔笔勾起,可染两三次,无笔痕为妙。这样染后满纸都是笔墨到处,却不见笔痕,但觉一片灵气,浮动于上。

(五) 点

在山水画中,点又叫点苔、苔点,一般用于勾、皴、擦、染之后,可表现树叶,也可表现石缝中的草丛植物,也可以用于表现远山和远树等内容,或不表示具体物象,起丰富画面的作用。点可以用于一幅山水画完成后补充墨色不够凸显,阴凹处不深,加以点苔,用于增加山色之苍茫,显墨韵之精彩,因此点苔并不是无意而为。在用笔脱节之处,皴法

有遗漏之处,将结构分开之时,都可以用点苔处理,起到接、补、醒、提、断、借、救的作用,加强画面的韵律感、形式感。

点的种类很多,有圆点、横点、垂点、斜点(图 2.11),用笔有圆笔、方笔、枯笔、尖笔、秃笔,而用墨,有枯湿浓淡之分。树法时,点的选用一般视周围树木和山石而定,主要遵循变化、不重复的原则。点苔时点法的选用,主要是视画面而定,比如运用纵横相破的原则,山石画面以横笔为主,那么点法多选用竖笔,以求画面有笔势上的对比,通过皴擦笔势的变化以及画面开合、走势动态等施以点法,增加画面的韵律感和感染力。

图 2.11　顾坤伯课徒稿中的点法示例(中国美术学院藏)

三、山水画的设色

古代山水画设色，一般用赭石、花青、藤黄、石青、石绿等，并且多用原色，很少调和使用，主要靠墨骨的枯湿、浓淡、繁简的变化，颜色起到辅助衬托的作用。谢赫在六法中提到"随类赋彩是也"，为中国画的设色提出了基本原则与评判方法。"随类赋彩"既可指顺应物象色彩的设色，又可指顺应主观内心表现的设色。山水画的设色不像西方绘画那样关注光线的物理变化对物象的影响，在中国画中不注重环境色、光源色这些客观色彩，而重视为了描绘某种感觉所施染的色块的相间关系。

作为山水画来说，设色的方法随着色调不同分为水墨山水、浅绛山水、青绿山水等。

（一）水墨山水

中国山水画常常是以水墨的枯湿浓淡变化来表现的，有"墨分五色""五墨六彩"之说，在中国画中，"墨"并不是只被看成一种黑色。在一幅水墨画里，即使只用单一的墨色，也可使画面产生色彩的变化，完美地表现物象。"墨分五色"，即墨色有"干""湿""浓""淡""焦"五种，如果加上"白"，就是"六彩"。其中"干"与"湿"是水分多少的比较；"浓"与"淡"是色度深浅的比较；"焦"，在色度上深于"浓"；"白"，指纸上的空白，二者形成对比。"干"墨中水分少，常用于山石的皴擦，可产生苍劲、虚灵的意趣。"湿"墨中加水多，与水调匀运用，多用于渲染，或雨景中的点叶、点苔，使画面具有湿润之感，

或用于泼墨法，表现水墨淋漓的韵味。"淡"墨色淡而不暗，不论干淡或湿淡，都要淡而有神，多用于画远的物象或物体的明亮面。当然如巨然的《层岩丛树图》(图 2.12、图 2.13)则在近处运用淡墨以淡托浓，表现近处云雾缭绕之意。"浓"为浓黑色，多用以画近的物象或物体的阴暗面。"焦"比浓墨更黑，用笔蘸上极黑之墨是为焦墨，常用来突出画面最浓黑处，或勾点或皴。

图 2.12 （五代）巨然《层岩丛树图》该图近处景物以淡托浓，表现云雾缭绕之意。（台北故宫博物院藏）

图 2.13 《层岩丛树图》局部　五代巨然的作品，近处用淡墨描绘云雾迷蒙之意，
为古代绘画中较为少见，以重墨托淡墨。(台北故宫博物院藏)

有时，可以将极其淡的花青或藤黄或赭石调入墨中，略使墨色偏冷或偏暖，以达到需要的画面效果。例如，黄公望在《写山水诀》中提道：画石之妙，用藤黄水浸入墨笔，自然润色。不可用多，多则要滞笔。间用螺青入墨，亦妙。吴妆容易入眼，使墨士气(图 2.14)。

图 2.14 （元）黄公望《丹崖玉树图》 从黄公望《写山水诀》中可看出，虽有以花青、藤黄水入墨的画法，但在画面中并不显现出某种颜色，只是要达到自然润色的效果。（北京故宫博物院藏）

（二）浅绛山水

在水墨钩皴擦点完成后，以赭石为主色，淡施花青、汁绿或墨绿等颜色，以起到丰富画面的作用，也可弥补笔墨之不足。

浅绛山水画的特色是清逸空灵、明快淡雅，在总体上形成暖色调，切勿打乱淡彩设色基调的统一。为了达到创新的目的，并保持其设色的特点，前人也做了很多努力。浅绛山水画的着色方法大概有以下几种。

1. 填色法

在勾好的墨框内充填颜色的方法称为"填色法"（图 2.15）。步骤是先勾好墨线，再在轮廓范围内填上赭色，一般来说，由于赭石色相较于花青等青色较暖，填色的位置是山石凸起的部位，再用赭色或墨复勾轮廓线，这样山石有厚重的感觉。

图 2.15　浅绛山水填色法（明）蓝瑛山水册页《临范宽画法》（台北故宫博物院藏）

2．嵌色法

嵌色法（图 2.16）运用于浅绛山水画中主要是在浓墨点、浓墨块的基础上嵌上朱砂、朱磦等暖色块或暖色点表现秋树、秋石等，但这种着色法不宜过多，用色不宜过厚，否则会使画面较散。

图 2.16　嵌色法（元）王蒙《具区林屋》局部（台北故宫博物院藏）

3．赭墨融合法

把墨（或浓或淡）与赭色相结合（可先调好，也可在笔上融合），一般使用大笔画之，强调用笔要生动、痛快。另一种方法是同时用小笔勾、皴、擦，一气呵成，也可称之为"赭皴"。以上两种方法切忌用笔来回涂抹，也不要过多地添加修改，应达到两色同处，相融相渗而不相混，色中透墨，墨中含色，虚实浓淡融和一气的神奇效果，方为恰到好处。与水墨山水中加入藤黄水等不同的是，此赭墨更浓重些，突出色彩，而在水墨山水中加少量色彩水则是为了使墨色更加苍润，突出某种需要的气息。

4．平涂法

平涂法又称为平染法（图2.17），即均匀着色。这是一种不区分浓淡及凹凸变化的染法，这种方法也不需要两种或几种颜色相互晕染接触碰撞。小面积的平染易于掌握，但大面积的平涂，要做到匀细便有一定难度。

可运用打湿后晕染的方法多次晕染。

总之，设色方法很多，虽有各自名称程序和效果要求，但没有固定格式，而且浅绛山水画发展很快，诸多方法正在研究尝试中，只要我们妙用赭色，就一定会使传统的浅绛着色法焕发出时代的光彩。

图2.17　平涂法　（明）沈周《东庄图册》（南京博物院藏）

（三）青绿山水

青绿山水又分为小青绿山水、大青绿山水和金碧山水，大青绿山水以设色为主，多用墨勾勒轮廓后不施皴法或少施皴法，体制比较严谨，色彩也比较厚重，如《千里江山图》（图2.18）。在大青绿山水的色彩体制基础上施金底或勾勒金线等的称为金碧山水。金碧山水以泥金、石青和石绿三种颜料作为

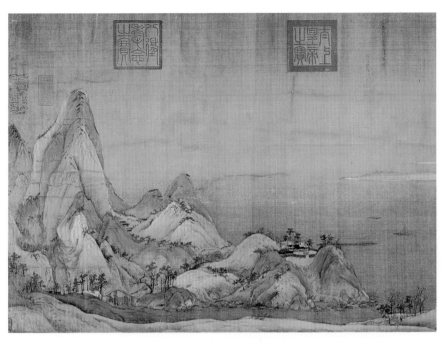

图2.18 （宋）王希孟《千里江山图》局部（北京故宫博物院藏）

弊病。墨与色要相辅相成，需要做到墨不碍色，色不碍墨，色中有墨，墨中有色。二者相互配合，既保留墨骨的生动变化，又使颜色稳重清澈。

设色并不是一遍成形，而是层层加染的。需要在第一遍颜色彻底干透之后再加染第二遍、第三遍，需用淡色加染，做到每一遍颜色都均匀清透。加染时也可见笔迹。根据结构的凹凸变化加染。设色时要偏

主色，比青绿山水多泥金一色。泥金一般用于勾染山廓、石纹、坡脚、沙嘴、彩霞，以及宫室楼阁等建筑物，如赵伯驹《仙山楼阁图》（图2.19）。小青绿则是在浅绛的基础上加上石青、石绿、朱磦、朱砂等覆盖力更强的矿物颜料（图2.20）。

设色时，必须在下笔之前设计颜色所施的位置、浓淡以及需要颜色的种类等，如果要用石青石绿等重色，则墨色需要减少，留出白底用于上色，以免产生"腻""脏""结""乱"等

图2.19 （宋）赵伯驹《仙山楼阁图》（辽宁省博物馆藏）

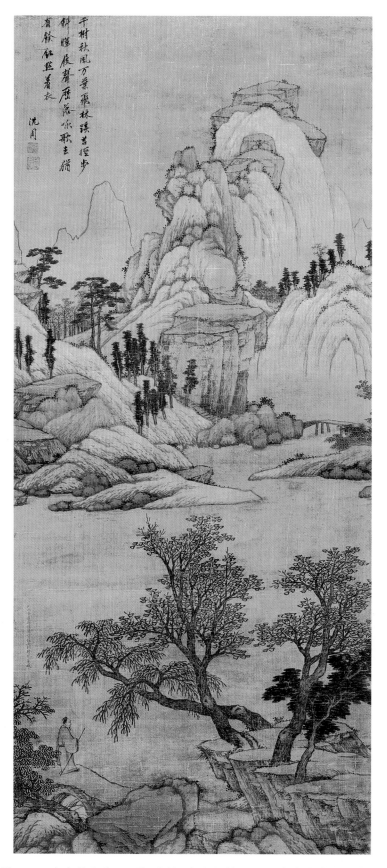

千树秋风万叶飞　林谿芳径步
郊圹俊暮声历落水歌去
有馀红尘著衣

沈周

图 2.20　小青绿山水　（明）沈周《青山红树图》（天津艺术博物馆藏）

重一个主调，在单纯中可丰富几种颜色。如用暖色作为主调，则可用一种冷色作为调和，这样层层衬发。也可将一幅画作为几个段落，每个段落用一个主色，两者之间用中间色做媒介。掩盖性强的矿物质颜料每每在用冷色之前用作打底，如以石绿为主色，则可用赭石、汁绿、花青等打底；如以石青为主色，则底色可用赭石、汁绿、花青、石绿、朱砂等；以朱砂、朱磦为主色时可用赭石、洋红为底色。而中国画在设色时，常常需要颜色的调和，也需要用轻薄之色逐一晕染，切不可用矿物颜料和植物颜料混合使用，以免造成色彩的浊腻。

中国画的设色分主色、底色、罩色三程序，每一个设色程序可一遍完成，也可分几遍完成。由于颜料的材质不同，如植物提取的颜料覆盖力较差，透明度较好，而矿物质颜料覆盖力强，透明度较弱，因此画画时可根据这些颜料的不同特点，以及各种颜色的叠加规律来加以体会，以达到我们要求的画面效果。

附：一些常见颜色与用法（图 2.21）

● **石青** 画人物色彩可以厚施，画山水则需要颜色干净无污浊，层层薄染。石青只宜用所谓梅花片一种，以其形似故名。取置乳钵中，轻轻着水研细，不可太用力，太用力则顿成青粉。轻轻研制出粉较少，可慢慢研磨。研成后将其倒入瓷盏，略加清水搅匀，放置片刻，将上面粉者撇起，谓之油子。油子只可作青粉用，着人衣服；中间一层是好青，用于画正面青绿山水；着底一层颜色太深，用以嵌点夹叶及从绢背面打底。这样可称为头青、二青、三青。凡正面用青绿者，其后必以青绿衬托，其色才能饱满。

● **石绿** 研石绿亦如研石青法，但绿质甚坚，先宜以铁椎击碎，再入乳钵内，用力研才能细腻。石绿以蛤蟆背者佳，用水把上浮的部分撇到另一盘碟中，留下来下沉的部

图 2.21-1 北京故宫藏宫廷绘画用的色碟和颜料 盒内的颜料名称：头绿，二绿，三绿，头青，二青，三青。

图 2.21-2 北京故宫藏宫廷绘画用的色碟和颜料 盒内的颜料名称：洋红，花青，朱碟，赭石，铅粉，藤黄。

分。漂作三种，分头绿、二绿、三绿，也可像石青的应用方法。青绿加胶，必须随用随加，以极清胶水投入碟内，再加清水温火上略溶，用后即宜撇去胶水，不可存在碟内，以免损青绿之色。撇法：用滚水少许，投入青绿

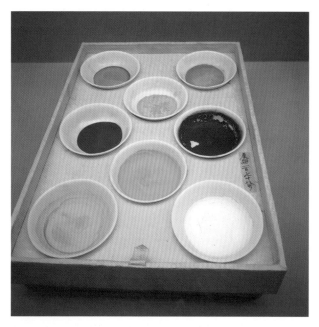

图 2.21-3　北京故宫藏宫廷绘画用的色碟和颜料

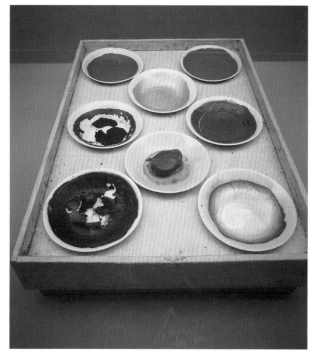

图 2.21-4　北京故宫藏宫廷绘画用的色碟和颜料

内,并将此碟子浮在滚水盆内,须浅,不可没入,重汤顿之,其胶自尽浮于上,撇去上面清水,则胶净矣,是之谓出胶法。若出不净,则次遭取用,青绿便无光彩。到用时再加新胶水便可。

● **朱砂**　朱砂是天然晶体矿石,产于汞矿,又称辰砂。以明净光亮、形似箭头、镜面马牙者为最好的材料。朱砂的原料以深红、品色鲜艳者为佳,但因其产地的不同,朱砂的颜色、色调会有所不同。朱砂硬度适中,比较容易加工。在制作朱砂之前要对原料进行筛选,清除杂质,放入乳钵捣碎,经研、

淘、澄、飞等方法加工而成。矿石投乳钵中研极细，用极清胶水，同清滚水倾入盏内，少顷将上面黄色者撇边，曰"朱磦"，着人衣服用。中间红而且细者，是好砂，又撇一处，用于画枫叶、栏柱、寺观等项。最下色深而粗者，人物画家可以用之，山水中一般不太使用。

● **银朱** 如果没有朱砂，可以银朱代替，也必须处理过后使用。

● **珊瑚末** 珊瑚是珊瑚虫的尸体化石，用红珊瑚制成的粉红颜色，其色相和质地都很好，又叫珍珠色。用珊瑚粉作为人物画仕女的面色非常合适，具有特殊的效果，而且色彩稳定。唐画中有一种红色，历久不变，鲜如朝日，此珊瑚屑也。宣和内府印色，亦多用此，虽不常用，但不可不知。

● **雄黄** 拣等级高的通明鸡冠黄，用研细水飞的方法，与朱砂相同。用于画黄叶与人衣，但金上忌用。雄黄是天然矿物质，产于砷矿，结晶状体，有油质的光泽，黄色调，可入药，并具有微毒。雄黄质地松软易碎，制色前要将深浅不同的颜色分开，捣碎研磨成粉状，置火上煮，以去其杂质。晒干，加入适量白酒研细，再用胶水飞漂，可出两种颜色，干后调胶使用。

● **石黄** 此种颜色山水中不常用，主要用于画树皮、树叶。《妮古录》载：石黄用水一碗，以旧席片覆水碗上置灰，用炭火煅之，待石黄红如火，取起置地上，以碗覆之，候冷细研，调作松皮及红叶用之。

● **乳金** 泥金。将金、银箔研磨成细末加工成可直接用于绘画的金属色，确切地讲是将金箔或银箔通过手指的力量和胶水的作用，将其研磨成极细的粉末并依附在盘子之上。主要用于金碧山水中的金线和轮廓，如房屋柱子等。

● **傅粉** 也就是白粉，古人常用蛤粉。蛤粉色调稳定，历久不变。制作蛤粉，选择埋在地下多年已成钙质的文蛤蚌，将钙化的蛤蚌去除杂质捣碎，研磨筛成粉状，放入乳钵内干研，直到听不到研磨之声，粉粘乳锤，而后加入清胶水再进行研磨，撇出细者沉淀出胶，晒干或蒸干均可，干后再用乳钵干研成粉末过箩收存。常用作绢画或在较薄的纸上打底。

● **胭脂** 植物色，是用红蓝花、茜草、紫草茸合制而成的颜色。制作胭脂时，是将各种材料捣碎，挤绞出红色的汁液，去除渣滓，放入铜锅内煎熬，待颜色稍浓，倾入铜筒内，每次铜筒内可放入十至十五个棉饼，然后用铁杆下压，反复几次压挤使棉饼完全浸透颜色时取出晒干即制成了胭饼。胭饼保存非常方便，使用时需将胭饼制成胭脂膏。将胭饼剪成小条放入铜锅内用文火煎熬，水不宜多，以能淹过棉条多一点为宜，煎熬至两小时，稍冷即用笔管将棉饼捞出拧挤干净，再将胭脂水放入锅内用微火继续煎熬，熬到颜色只剩下十分之三四的样子，分别把颜色倒入准备好的干净碟子中，移入有屉的锅内不加盖蒸，蒸到七八成干时，取出任其自干，

干透后将碟子用纸封存留用。

● **藤黄** 又称月黄、笔管黄,植物色,可入药。藤黄为热带植物海藤树枝干的汁液,产于越南、缅甸、泰国等地。藤黄有老嫩之分,作为绘画颜色应选色嫩者,用手指沾水轻轻磨之即出色者为佳。藤黄以笔管黄为最好。采集时在树皮上切口,流出水质的黄液,用竹管承接,干透后自然形成中空的圆柱形。藤黄本身含有胶质,使用时不需要加胶,直接用手沾水研磨或用水笔蘸取,色即随笔而下。藤黄遇热色泽变灰,只能用凉水溶化。旧人画树,常以藤黄水入墨内,画枝干,便觉苍润。藤黄主要用于绘制黄叶如银杏等,也可与花青与墨调和形成汁绿、老绿等。

● **靛花** 即花青,色相呈深蓝色偏冷,为植物色,用蓼蓝、大青叶等植物的枝叶泡制而成,俗名蓝靛。古代民间用它做染料来染布匹。它是山水画中比较常用的颜色,可用于打底,也可用于填色。色彩透明度好。

● **草绿** 靛花六分,和藤黄四分,即为老绿;靛花三分,和藤黄七分,即为嫩绿。常用于绘树叶等。

● **赭石** 又称岱赭。品种很多,有赭褐、赭黄、赭红,均为天然矿物颜料,因产地不同,色调也有所区别。产于赤铁矿、磁赤铁矿,其色调稳定。赭石制作比较简单,把选好的赭石原料去除杂质,洗净晒干,放进乳钵捣碎,先干研到极细时再加入胶水研磨,研磨到一定时间加入温水搅拌均匀进行沉淀,较粗的材料沉淀在下面,将浮在上边的黄磦倒出,加适量明胶蒸干收膏就可以使用了。赭石较为常用,做浅绛山水时可作为主色,使画面统一;作青绿山水时可作为打底和调和色使用,调和青色,使色彩不至于过生。

● **赭黄色** 藤黄中加以赭石,用于染深秋之树木,叶色苍黄,自与春初之嫩叶淡黄有别。如着秋景中山腰之平坡、草间之细路也可用此色。

● **老红色** 着树叶中之丹枫鲜明、乌柏冷艳,则当纯用朱砂;如柿栗诸夹叶,须用一种老红色,当于银朱中加赭石着之。

● **苍绿色** 初霜木叶,绿欲变黄,有一种苍老黯淡之色,当于草绿中加赭石用之;秋初之石坡土径,亦可用此色。

● **思考题**

● 山水画的技法包括哪些?

● 黄宾虹的"五笔七墨"指什么?

第三章
山水画的基本构成要素

一、树的画法

（一）树法的结构原理

（二）枯树的画法

（三）点叶树的画法

（四）夹叶树的画法

（五）松树的画法

（六）其他树种

（七）丛树画法

二、山石的画法

（一）山石的勾勒方法

（二）山石的皴法

（三）山石中"擦"的技法

（四）山石中"染"的技法

（五）山石中"点"的技法

三、云水、宫室舟桥与点景

（一）云的画法

（二）水的画法

（三）宫室舟桥与点景

（四）舟桥画法

　　中国山水画主要描绘的景物包括树木、山石、云水以及各种建筑物（包括宫殿、房屋、楼阁、宝塔、桥梁等）、车船和点景人物。本章内容就是对这些主要构成要素的绘画方法分别进行讲解，以便学习者能够一一了解并组合成完整的画面，为后面的临摹、写生、创作做准备。本章是本书的重点章节。

一、树的画法

在山水画中，树石是最基本的构成要素。在本章中，我们开始山水画基本组构要素的入门学习。也就是说，只有学会了山水画中各个组构要素，才能组合成一幅完整的山水画。

（一）树法的结构原理

《芥子园画传》中说："画山水必先画树，树必先干，干立加点则成茂林，增枝则为枯树。下手数笔最难，务审阴阳向背，左右顾盼，当争当让，或繁处增繁，或简而益简。故古人作画，千岩万壑不难一挥而就，独于看家本树大费经营。若作文者先立间架，间架既立，润色何难。当熟四岐，后观诸法。四岐者，即画家所谓石分三面，树分四枝也。然不曰面而曰岐者，以见此法参伍变幻，直若路之分岐。熟之，则四岐之中，面面有眼；四岐之外，头头是道。千头万绪，皆由此出。"

从上面这段话中，我们可以了解到三点：一是习画先习树，学习树法要善于找规律。古人的 "树分四岐" 是指画树出枝时，要按照先前再后的顺序。前后左右出枝须顺理而行，须顺利而行，如熟路行走，有条有理。二是所有体格的前后左右关系均需要转化为笔墨的争让以及繁与简等运笔方法。三是"树分四岐"是树法的基本方法，其他诸法都必须在此法基础上展开。

树木一般可分成五个部分，即根、干（或称树身）、枝、梢、叶。从树木的形态特征看，又有缠枝、挺干、屈节、扭裂、节疤等。另外，树叶有"互生"、"对生"和"轮生"的区别。树木种类繁多，形状也千差万别，但每株树都是由枝、干、根、叶构成的，毫无例外。中国画中画树的顺序，一般是先立干，勾出主干的形态和走势，以定树的整个形态。此时可由淡到浓，逐渐肯定树的形态，树干要有曲直偃仰的变化；画时要交代清楚各自的转折关系，使从根至枝梢有一个形态渐变的过程。画树必使枝干上下多曲折，不要单用直笔。再分枝，画出中枝和细枝，主干用皴法画出纹理，要注意树木的关节和转折。画枯枝时，可根据树木的形态来确定分枝的细化程度。若画枯树，则可将小枝层层伸发，若树上有叶，则可根据树叶的关系进行避让。后露根，画出根与树干的前后关系，树根与地面以及周边物象的前后、呼应关系。然后用皴法表现树干的纹理，不同种类的树有不同的纹理。最后点叶。若无点叶，可以画成枯树。树中，枝、干、根都具形态（图3.1-1—图3.1-4）。

图 3.1-1　画树先画树干。

图 3.1-2　再分枝,画出中枝和细枝。

图 3.1-3　主干用皴法画出纹理。

图 3.1-4　画出根部,确定根部与地面的关系。

　　按照以上画树的顺序,树的形态大致确定,并可以发展成下面几种不同的形态:

　　(1) 可画枯树。在画好树的大致形态后,再在各个分枝上加更细小的枝,变成枯树,在寒林图中常有这种表现(图 3.2)。

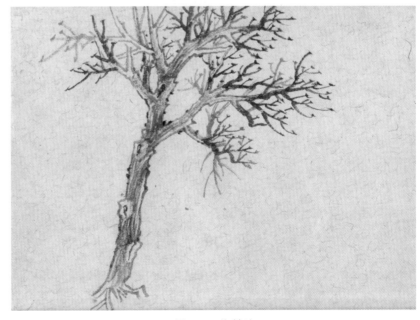

图 3.2　枯树法

（2）可画点叶树。根据点的分布情况来画出树枝，形成避让、呼应、开合的关系。也要注意树叶与树枝的疏密聚散关系。通过不同点的方法可表现不同种类的树（图3.3）。

（3）可画夹叶树。此画法要注意分枝不能太过细密，也要注意树枝与夹叶的疏密聚散关系，可在夹叶比较稀疏的地方分出小枝，以形成画面错落有致的变化。夹叶树一般用于设色，在勾出的树叶上设色，以起到统一画面、区分于其他树的作用；可以通过设色表现出某种特有的气氛；可以根据画面颜色设定树叶颜色，以达到画面的和谐、统一；也可以不设色，通过以深托浅的方式用点叶将其托出（图3.4）。

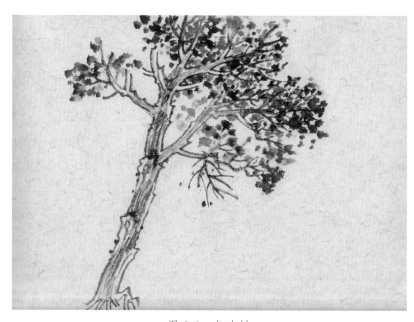

图 3.3　点叶树

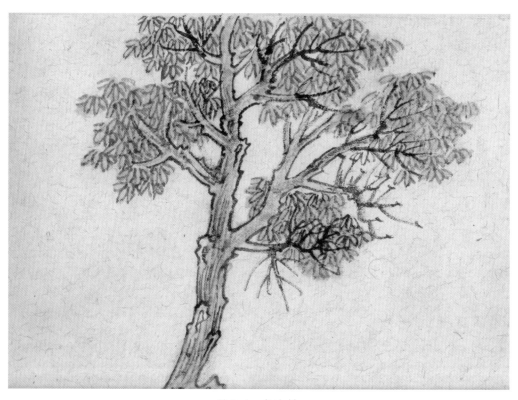

图 3.4　夹叶树

在结构上，还要注意以下一些问题：

（1）关于主干和侧枝，在绘画时要注意用线的穿插、碰撞来表现枝干的前后。在皴擦时，也可以用线条的疏密来表示前后关系，表现出树干圆柱形的形态(图 3.5-1)。

（2）关于树根，一般近树多画根，画树时，可以以根取势。可根据树根的前后确定树根远近以及和地面的接触面。画树根时要符合法理，不可产生视觉的错觉。而在观察绘画时，也常常用树根的高低来确定树的前后，在画树的前后掩映时，切不可后树遮挡前树，造成视觉上的错觉。同时也要注意树根与其他物象如建筑、点景人物、山石等的前后关系(图 3.5-2、图 3.5-3)。

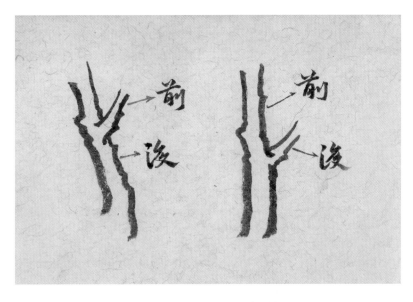

图 3.5-1　枝干的前后

图 3.5-2　树在石后，树的根部隐于石后或树的根部高于石的根部。(南宋)刘松年《四景山水图》局部(北京故宫博物院藏)

图 3.5-3　树在石前（宋人册页）

注：此图中石在树后，因此树的根部低于石的根部。

（3）关于树干,近处树干如绳索搅转,中间有节疤,画树干时要先画节疤,然后再根据节疤以及树的结构勾出树干。树干的皴法有多种(图3.6)。

图 3.6　树干皴法有多种

1	2
3	4
5	6

1.（五代）李成、王晓《读碑窠石图》局部(日本大阪市立美术馆藏)

2.（宋）李唐《万壑松风图》局部（台北故宫博物院藏）

3.（元）赵孟頫《浴马图卷》局部(北京故宫博物院藏)

4.（五代）佚名《丹枫呦鹿》局部（台北故宫博物院藏)

5.（北宋）郭熙《早春图》局部(台北故宫博物院藏)

6.（元）倪瓒《容膝斋》(上海博物馆藏)

横笔皴：一般表现树皮纹理为横纹的树。如梧桐树、桃树(图 3.7)，此树纹理较少，多为横纹。

解索皴：一般表现树皮纹理较密、表面较为粗糙的树，树皮纹理为竖向走向，主干纹理如绳索搅转。如柏树，主干与树的纹理多为曲折扭转的，树干的形状也多不是规则的圆柱形(图 3.8)。

图 3.7　横笔皴的树

图 3.8　解索皴的树

鱼鳞皴：主要是表现松树树干的纹理，画鱼鳞纹时，线条要圆转，并根据树的结构排列皴法(图 3.9)。

图 3.9　鱼鳞皴的树

直笔皴：树的纹理较为挺直，树干也较为挺拔，多用直笔皴。如椿树，用长笔直皴可表现其树干走势，用短笔直皴可表示老树树皮的质感，两种可穿插使用，使画面有变化（图3.10）。

人字皴：与直笔皴相比，稍有变化，树皮表面的纹理相互交错，形成菱形纹，可以用人字形皴法相互排列。此皴法多表现柳树的树干纹理（图3.11）。

图 3.10　直笔皴的树

图 3.11　人字皴的树　图为柳树。

（二）枯树的画法

山水画的树可取材于灌木、乔木、藤蔓等，乔木为多。树法是取自自然的，因此在画树时，必须遵循自然规律。初学者画枯树主要应解决两方面的问题：一是枯树的结体以及结构；二是笔墨方面的练习。

1．结体方面

（1）画树干时，要注意枯树的屈伸向背，要在用笔的同时注意结构，确定整个树体的姿态，不可两条黑线随便勾之；从树根处到树冠处树体缓慢变细，不可上粗下细，变成"漏斗形"；从粗到细缓慢过渡，不可画为"三角形"（图3.12）。树干中有节疤，树两边勾勒的结构需依节疤结构画轮廓线。

（2）画树根时，注意近树和长在悬崖上的树要露根。树根需要长在石缝中或泥土

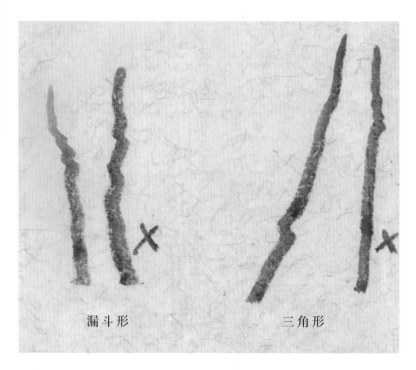

漏斗形　　　　　三角形

图 3.12　不可上粗下细,变成"漏斗形";从粗到细缓慢过渡,不可画为"三角形"。

里,切不可悬浮于地面。只有画出深扎之感,才能表现出树的苍劲有力。

(3)画树枝时,要注意细枝依附于中枝之上,中枝决定了树的俯仰形态。画树首先要练习出枝,特别要注意出枝的形态与疏密节奏关系。树梢要松,树头要紧密,体现树枝的自然法则。

(4)"鹿角"(图 3.13)。树枝向上,称为鹿角枝。鹿角枝包括三种:一种是树枝的夹角为钝角(图 3.14);一种是树枝的夹角为锐角(图 3.15);一种是树枝的夹角为直角(如某种松树)(图

图 3.13　自然中的鹿角树

图 3.14　夹角为钝角的鹿角树

$\dfrac{1}{2}\Big|3$

1.（北宋）郭熙《窠石平远图》局部（北京故宫博物院藏）
2.（北宋）郭熙《窠石平远图》局部（北京故宫博物院藏）
3.（元）王蒙《青卞隐居图》局部（上海博物馆藏）

图 3.15　夹角为锐角的鹿角树(倪瓒课徒稿)

(元) 倪瓒《画谱册页》(台北故宫博物院藏)

3.16）。三者不能混用。从鹿角生发出的画法有逆笔枯树法和平头枯树法（图 3.17）。

（5）"蟹爪"。树枝向下，一般用于画向下长的树枝，如柳树、龙爪槐（图 3.18）、枣树等，枯枝线条坚硬（图 3.19－1、图 3.19－2）。

（6）在画垂柳时，由

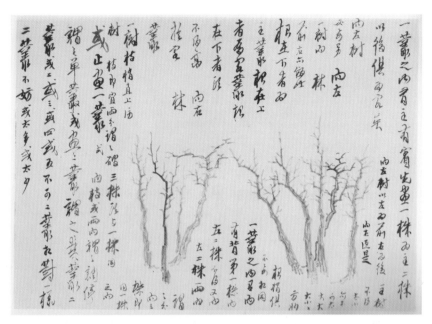

图 3.16　夹角为直角的鹿角树（龚贤课徒稿）

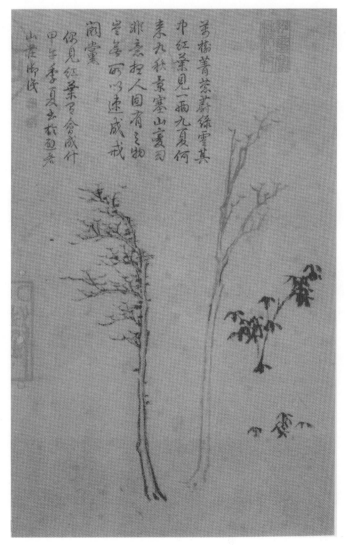

图 3.17　平头枯树法（元）倪瓒《画谱册页》（台北故宫博物院藏）

图 3.18　自然中的蟹爪

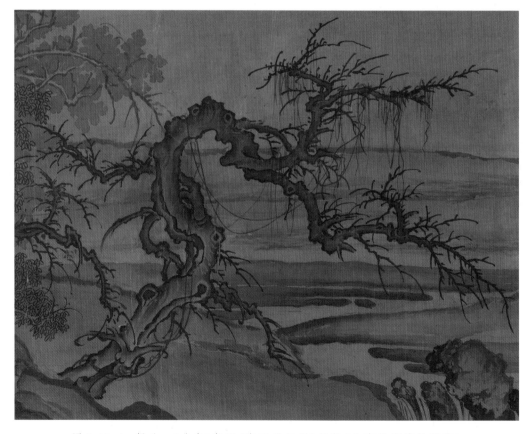

图 3.19-1　蟹爪　(北宋)郭熙《窠石平远图》局部(北京故宫博物院藏)

图 3.19-2　蟹爪　(北宋) 郭熙《早春图》局部 (台北故宫博物院藏)

于柳树的枝条是先上长后下垂的，因此不需要先将枝条弯下去，可以和鹿角树一样，画好细枝后再向下画柳条。柳条的穿插和间架组织也是不同的。

（7）出枝的好坏取决于出枝的角度以及出枝的长短。出枝的角度以及出枝的长短都需要遵循长短、大小、错落的变化，使画出的小枝变化有序，疏密相间。如果出枝角度与长短都相同，则树枝就会显得呆板无生气。真正的树是前后左右都出枝的，切不可都画成平面，这样就成了夹在书里的植物标本。树干要有组织结构，树的节疤要

有疏密,不可均匀分布。主干上的皴法要从节疤上生发开来,要层层转去,使树有圆而立体的感觉。

2.笔墨方面

画枯树用笔要以转折为主,自上而下顿挫有力,可以根据树的结构、穿插使用长短线条,由于树木会有多处节疤和转折处,画树时可以根据这些节疤转折设计接笔的位置,两笔衔接处不宜结笔,不宜脱,要贯气自如(图3.20)。

图 3.20 画树要注意节疤转折设计接笔的位置 (明)沈周《东庄图》(南京博物院藏)

画树枝用笔不能一味追求流畅,要特别注意用笔时在树枝转折处的笔意。注意起笔与收笔,也要注意用笔时笔断意连以及笔连意断的深层意味。

画树干时,有传统的双勾法,也有墨笔勾干法。两种方法皆可用之,也可根据结构以及画面需求混用(图3.21)。画树时要能够在遵循自然规律的同时使画面更加丰

富。陆俨少先生云："作画用笔要毛,忌光,笔松乃见毛,然后有苍茫之感……笔笔之间顾盼生姿,错错落落,时起时倒,似接非接,似断非断。"用墨要润,用笔时笔内水分要掌握好,墨含笔内为润,墨浮笔外为湿,墨润则鲜。

图 3.21　双勾法和墨笔勾干法混用画树
(五代)李成、王晓《读碑窠石图》局部(日本大阪市立美术馆藏)

(三) 点叶树的画法

树叶的画法有点叶法和夹叶法,点叶法是指以不同用笔、不同形态的点来表示树叶的方法。这种方法可以较快地表现具有各种特点的树叶,通过点的疏密来控制画面节奏,点叶可浓可淡,可通过浓淡来区别不同层次。在用点的时候,也要注意虚实轻重、繁简聚散、干湿浓淡的变化。

1. 点的种类

点叶法分为多种,大致有个字点、介字

点、花型点(如梅花点、鼠足点、菊花点)、　　松针点、柳叶点、大混点等)(图3.22-1—
直笔点、横笔点、椿叶点和一些特殊点法(如　　图3.22-3)。

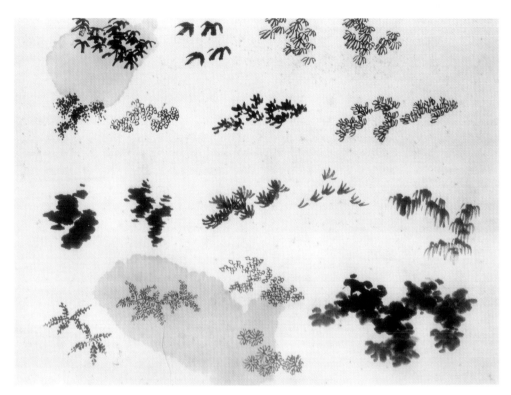

图 3.22-1　树叶的点　顾坤伯画法1(中国美术学院藏)

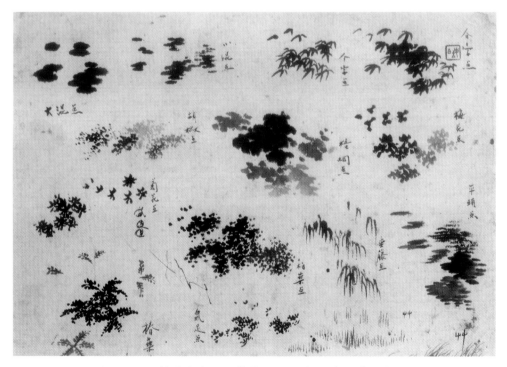

图 3.22-2　树叶的点　顾坤伯画法2(中国美术学院藏)

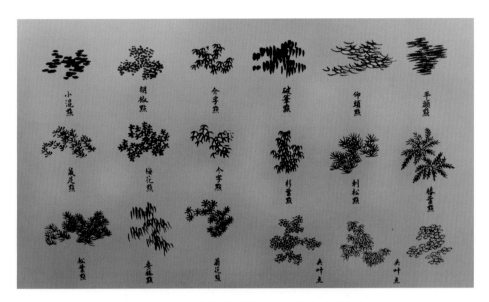

图 3.22-3 《芥子园画谱》中各种点叶的方法

（1）介字点、个字点：需要用中锋点出树叶的形态，由三个点、四个点、五个点等为一组。多个小组组成一片。将介字点、个字点的排列方式变成尖笔的用笔方法，就成了竹叶；而将笔锋摁下来，或用侧锋画出阔叶，就成了梧桐叶（图3.23）。

图3.23 介字点与夹叶介字点对照，两者可以表现同一种树，叶子小而密集。（明）沈周《东庄图册》（南京博物院藏）

（2）花型点：一般为多个点攒成一组的点法，称为"攒三聚五"，每组点子的数量可以有变化，可用圆笔点和秃笔点。画花型点时，根据画面需要可不停变化用笔的方向，并根据树木需要组织疏密关系，从而组成一棵完整的树（图3.24）。

图 3.24 花型点的树 （北宋）郭熙《早春图》的梅花点树（台北故宫博物院藏）

（3）胡椒点：每点都是圆点，像撒胡椒，点时笔锋不能都朝向一处，而是要注意每一小组点子方向的呼应，也要用"攒三聚五"的点法。

（4）直笔点和横笔点：直笔点和横笔点的聚散方式相似，行笔方向有所不同，画此类点时要注意笔笔送到位，藏锋与露锋兼有，才不会有毛糙之感。竖点有两种方式，一种是中锋勾出树叶，一种是侧锋横笔擦出点势（图3.25-1）。横笔点一般中锋用笔，点此点时，不要把笔横卧或竖卧在纸上，要有划的意思（图3.25-2）。

图 3.25-1 竖笔点 （元）赵孟頫《鹊华秋色图》局部之竖笔点（台北故宫博物院藏）

图 3.25-2 横笔点 （元）倪瓒《画谱册页》（台北故宫博物院藏）

（5）松针点：松针点是比较特殊的点，必须用尖笔、中锋才能画出松针坚硬弹性的质感。松针需要笔笔生发，并相互交错，可藏可露。松针也有扇形松针、轮形松针、羽形松针、马尾松以及扇形两边拉长成平顶型，需要根据松树种类不同来使用。轮形松针宋人多用之（图3.26-1、图3.26-2），扇形松针明清人多用之（图3.27）。后面章节会单独详细说明松树的各种画法。

图 3.26-1　轮形松针　（宋）团扇《春江帆饱》（北京故宫博物院藏）

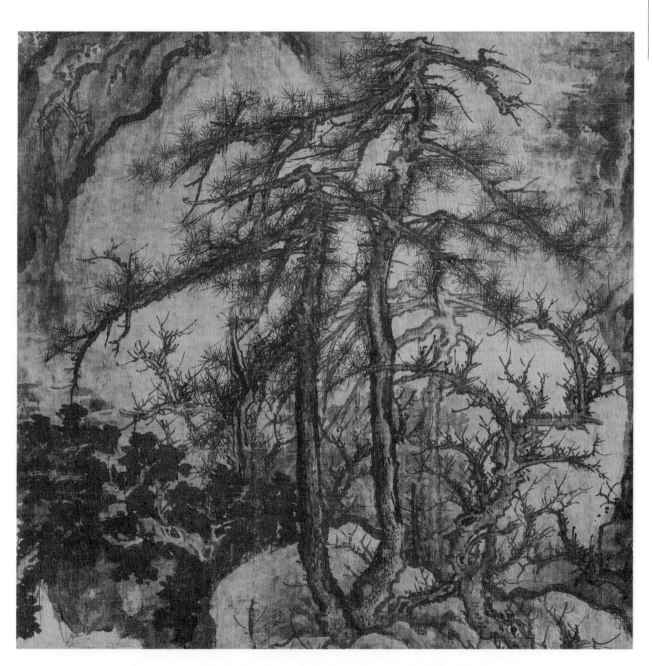

图 3.26-2 轮形松针（北宋）郭熙《早春图》局部（台北故宫博物院藏）

图 3.27　扇形松针　左图：（唐）李昭道（一说李思训）《明皇幸蜀图》局部（台北故宫博物院藏）

右图：（明）沈周《庐山高图》局部（台北故宫博物院藏）

（6）椿叶点：自然性很强的一种点，一般先中锋勾细枝，再在细枝两边点对生的点。点椿叶点时也要藏锋，叶子大小基本均匀，到树梢部分略小（图 3.28）。

图 3.28　椿叶点与椿叶的夹叶形态对照

左图：（五代）佚名《丹枫呦鹿》局部（台北故宫博物院藏）

右图：（元）王蒙《葛稚川移居图》局部（北京故宫博物院藏）

（7）柳叶点：柳叶点是竖排列的点，由于重力作用下垂，所以柳叶是长形向下的。不同于椿叶点，柳叶点为互生或簇生、对生，起笔收笔都应该虚，而叶片中间较宽的地方实（图3.29）。后面章节会单独详细说明柳树的各种画法。

图 3.29　柳叶点　宋人团扇

（8）大混点：大混点是把笔蘸饱水墨，于笔头上蘸浓墨，笔尖向外，卧笔向纸，用笔略成半弧形，逐笔点去。大混点多用来描绘中远树，陆俨少说："在琐碎树叶的群树中间用上几株大混点树，可以破细碎平铺的毛病。尤其画米派雨景山水，近树可用几颗大混点树，后衬松林，粗笔细笔相结合……"元代王蒙《青卞隐居图》也用大小混点画近树，类似圆点点法，墨色苍润（图3.30）。

图 3.30 大小混点 （元）王蒙《青卞隐居图》混点法（上海博物馆藏）

2. 画点叶树需要注意的问题

（1）点叶树法与枯树法的先后向顺序基本相同，不同的是点叶树的小枝要少而减，根据不同的质感疏密变化，在点叶较稀疏的枝干上勾枯枝。

（2）点的组构方式要按照理解的小枝的形态进行排列，不可太整齐，上下左右排列要错落有致，由小枝组成大枝，进而组成树木。在点点子时要根据笔尖的含墨量调整行笔速度，并且保持一大组中树叶枯湿浓淡的变化。

（3）笔路要连贯，要一气呵成，蘸墨时也要注意从笔尖水分充盈一直到枯涸，期间不可每画一笔调一次墨，否则会影响用笔的连贯性。

（4）点叶树整体要紧凑，不仅是点与点之间要紧凑，点与树干之间也要紧凑，要画出树叶生长在树枝上的感觉。画点叶树时要收放得当，枝的用笔要放，叶要抱紧树枝，枝叶的浓淡枯湿可形成对比，或枝浓叶淡，或叶浓枝淡。

（5）点点子时要注意树的外形，树梢处树叶的起伏变化是随枝干变化的，树梢的点子形态也同样重要，因为这是最显露一棵树的精神的地方。

（6）虽然点子种类不一，但圆点用笔作用较广，如小鸡啄米，笔尖在墨痕中间，四周用力均匀。从圆点变化出破笔圆点、枯笔圆点，偶尔用之，会使画面更丰富。

（7）画树叶时，树叶的大小、多少由树的大小和多少决定，不可小树支撑过量的树叶，造成树身臃肿。画树的树干时不可均等排列、平行排列，要相互交错服从自然规律。忌树形平头齐边，要有起伏，有疏密，有变化。

（8）点叶树的长短形态不是一成不变的，根据自然规律进行长短、形态的变化（适当拉长或缩短）可以使画面更自然。

（9）树的重心尤其要特别注意，由大到小是画树的大原则，即干至枝至梢是必然之理（若有例外，则必有原因，如裂开或瘿或伤

者），树顶受阳光叶子较多，靠树干处叶子总是稀疏的。

（10）画四时之树，应该各有不同，即春英——叶细而花繁；夏荫——叶密而茂盛；秋毛——叶疏而飘零；冬骨——只有树枝。但亦有因地而异。

（四）夹叶树的画法

画夹叶树的一般步骤如下：先画树干，再画树枝（树枝要少），再按照树叶组构的规律双勾夹叶，并组合成不同形态的树冠，最后填色（图3.31-1、图3.31-2）。

图3.31-1　夹叶树　（五代）佚名《丹枫呦鹿》局部（台北故宫博物院藏）

图 3.31-2 夹叶树 （宋）范宽《溪山行旅图》局部（台北故宫博物院藏）

夹叶法的种类与点叶法相似,有圆形、三角形、介字形、个字形、菊花形等,一般来说有一种点叶法,就有一种相似形态的夹叶法(图 3.32-1、图 3.32-2)。松针由于太细没有夹叶法。

图 3.32-1 夹叶、点叶方法对照

前文已经介绍了胡椒点和椿树叶点叶与夹叶的对照,这里以介字点为例。

左图：夹叶介字点 （元）赵孟頫《浴马图卷》(北京故宫博物院藏)

右图：介字点 （元）吴镇《渔父图》(北京故宫博物院藏)

图 3.32-2　圆点与夹叶的画法对比（北宋）郭熙《窠石平远图》局部（北京故宫博物院藏）

1. 勾夹叶树时应注意的问题

（1）画夹叶树时，无论是勾勒树干还是树叶，都要注意用笔，有"写"的成分在其中，切不可只顾造型进行勾描。

（2）在一丛夹叶树中，运用不同的夹叶方法以及利用夹叶疏密可以分清树的前后与主次关系，但是这种变化不宜太多，否则反而过于细碎，破坏了整棵树的形态。

（3）要理解树的结构造型与生长规律，由于树的枝干是与夹叶相互遮挡的，有时候尽管夹叶遮挡了枝干，但也要有枝干存在的感觉，夹叶不可乱作一团。

（4）勾同种夹叶，大小形状要基本均匀，夹叶间的空白处不可过大，如果设色，空白不能大于单个夹叶的空白。

（5）前后错落的两棵树在相接的部位要留有余地，不可接得太紧，而每组树叶与树干、树枝之间则需要连接紧密。

中国画的着色不像西方绘画那样注重光影冷暖变化，而强调的是整个画面色彩对比和协调关系，即谢赫"六法"中提到的随类赋彩。夹叶树可用于纯水墨山水中作为近树来增加画面层次，也可用于设色山水中，以便根据画面的需要丰富树的颜色。

2. 设色时应注意的问题

（1）设色时先用覆盖力较小的植物色打底，如花青、藤黄等，再上覆盖力较强的矿物色（如石青、石绿、朱砂等）。

（2）矿物颜料之间，以及矿物颜料和植物颜料之间不能调和使用，如需调和，可分别罩染不同颜色。填色时，需等前一遍干透再染下一遍。

（3）颜色要薄施，不要染得太厚，如需厚重的颜色，可分多次染，以实现厚重艳丽的色彩。有些矿物质颜料由于颗粒较大，多次罩染会向上泛起，可罩染胶矾水，待胶矾水干后再进行晕染。

（4）每次填色时，需要调好足够的颜料，不可有太大的浓淡变化。

夹叶树和点叶树往往是同一种树的两种画法，在选择方法时，要因画面的需要考虑画法。在青绿画里，或在画秋景的时候需要染浓重彩时，可用夹叶树。在一幅画中，墨点树很多，中间需要透气，以见虚实变化，在这种状态下可以用夹叶树。在点叶树中讲究攒三聚五，在夹叶树中同样有这样的讲究，也是单独的树叶组成小组，然后再组成大组来完成（图3.33）。

图 3.33　点叶树和夹叶树在实际绘画中的穿插（元）王蒙《具区林屋》中的树法（台北故宫博物院藏）

（五）松树的画法

松树与其他树的画法相比较为特殊,松树的树皮比较粗糙,树皮如鳞状,树叶如松针状。三十年左右树龄的松树树顶较平,横向生长,青年树却是向上长的。

1. 树干

较老的松树通常会长有节疤,画树干时,可先把节疤的位置勾勒或者皴点出来,然后根据树干的结构勾勒粗糙的鳞状树皮。鳞的具体勾画方法,可概括为圈法与点法两大类,但因绘画形式和各家的表现手法不同,所呈现出的具体画法也是丰富多变的。如圈鳞法,有单圈、双圈(圈中勾圈)、变体的半圈、方勾以及写实性很强的双圈兼擦染等方法。点鳞法,亦有点与涂抹等各种不同的方法,其中圈点二法常常结合使用(图 3.34)。

勾鳞时用笔须苍劲有力,宜毛不宜光,勾鳞可有枯湿浓淡的变化，勾完后再用枯笔皴擦,最后再着赭墨。古人在画松树时,由于经常突出松树树干圆形的形态,常常将树干中间空出来,不进行勾鳞,并在无鳞的地方设色较浅。

图 3.34　松树树干画法　（元）黄公望《富春山居图》局部（台北故宫博物院藏）

2. 松枝

年代较老的松树常横向生长或向下生长,青年的松树向上生长。因此画松树时枝与主干的角度尤其需要注意,需要根据松树的形态来画。细枝长在树梢,多用枯重的笔勾出,以显得苍劲有力。

3. 松针

松树为轮状分枝,节间长,小枝比较细弱平直或略向下弯曲,针叶细长成束。其树冠看起来蓬松不紧凑,"松"字正是其树冠特征的形象描述。所以,"松"就是树冠蓬松的一类树。

轮形松针如郭熙的《早春图》中两棵松树的画法，可用于画金钱松等松针较长、排列较松散的松树。画这类松树时，枝干可用粗壮的重笔画出，而松针则纤细坚挺，画出轻重的变化，以免过于平板。金钱松松针的画法并不是所有松针都并在一起，而是两两相交，错落有致。

扇形松针可用来表现如黄山松等向上生长的松树。此方法多见于沈周等明清及以后的画家（图3.35）。扇形松的松针组构方法是呈"品"字形的，上下错落排列，上下穿插大概在一半处重合，左右重合约在三分之一处，不可整齐排列（图3.36）。

图 3.35 扇形松针和实际运用 （明）沈周《庐山高图》局部（台北故宫博物院藏）

图 3.36　松针的排列方法　（元）倪瓒《画谱册页》（台北故宫博物院藏）

马尾松等松树松针较长,也有弯曲下垂的画法,但凡是松针都很有弹性,所以线条不能"扁",需要挺拔有力(图3.37)。

雪松古法绘制较少,由于松针通体下垂,因此,在画雪松时可笔笔向下。

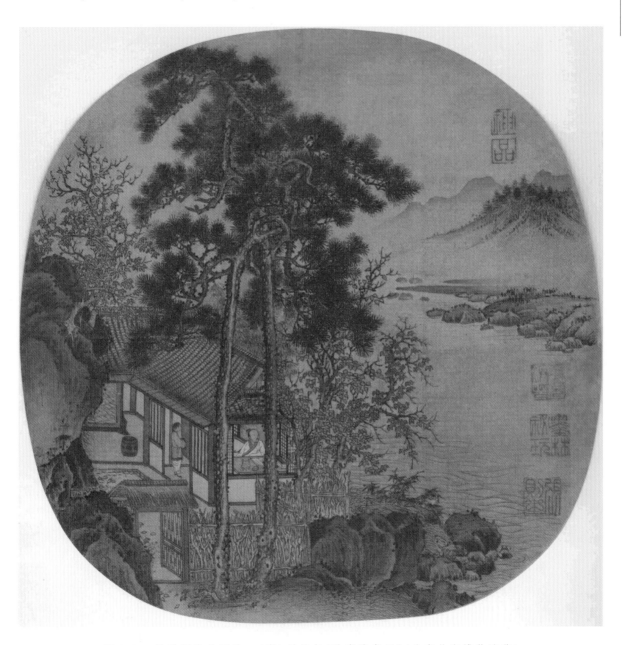

图3.37　松针下垂的画法　(宋)刘松年《秋窗读书图》(北京故宫博物院藏)

（六）其他树种

1．柳树

柳树树干常常用人字形皴法，有时赋以点子皴，也可用夹叶画之。不同季节的柳树形象也不同，在画早春的柳条时，画定树干后，用汁绿或淡赭在柳枝上勾勒一遍，表现出早春朦胧的诗意。画柳枝上的嫩芽时，可用墨先画出柳枝，后用墨直接点出嫩叶，或用汁绿或花青点出嫩叶，也可双钩填色。

2．竹子

竹子种类很多，有毛竹、慈竹、凤尾竹等（图3.38）。大体来说，毛竹较大但叶子偏细，慈竹湖南广西多种之，竹顶端有如鞭一样的尾，长度可以达到数米。画此种竹子需要用挺健的狼毫，要注意用笔的力度。凤尾竹，叶子细而长。

画竹时，要先画竿和细枝，然后再画叶子。画竹竿时，自上而下或者自下而上都可，细枝在左边的，可以自上而下画出；细枝在右边的，可以自下而上画出。画竹叶的方法有向上和向下两种，也是三到五片一组。向下的竹叶类似介字点的排列，由于角度的原因，每一组中两边较细小，而中间较大。画竹叶时需用中指向外挑动毛笔，使末梢锐紧多姿。向上的竹叶要注意长短粗细大小的穿插，以及疏密的变化，可用无名指往上剔之，起笔重，末梢较尖（图3.39）。竹叶也可以用双钩法，需要注意的事项和点叶法相同。

图3.38　现实中的竹子

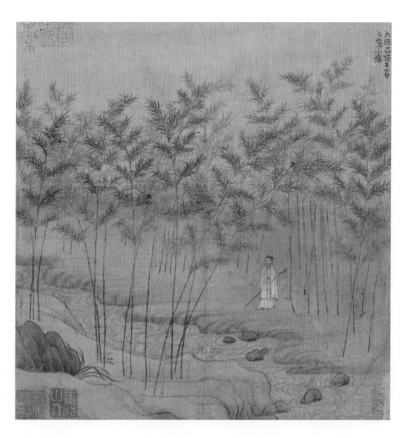

图 3.39 向上竹叶的画法
(元) 赵孟頫《自画像》
(北京故宫博物院藏)

3．藤蔓

藤蔓一般是缠绕在架子或树木上，因此

画藤蔓时，应该注意藤蔓与其附属物的空间以及主次关系。藤蔓可以用垂下来的线表示，上面也可以点大小错落的点。由于藤蔓不能直立，因此遇到大风会飘动，用笔时应该注意笔笔送到底，不可用笔"撩过"。如爬山虎一类叶子较密的藤蔓，可以不用线，直接用点子表现出来。点点子时，应该

注意疏密、大小、层次的穿插，用笔的方向和动作也可以变化起来(图 3.40)。

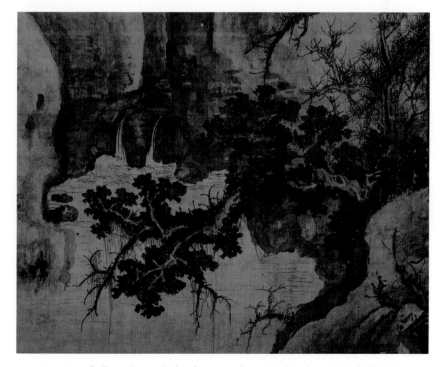

图 3.40 藤蔓画法 (北宋)郭熙《早春图》局部(台北故宫博物院藏)

在青绿画中，经常用双勾表现藤蔓，可以先用淡墨画好树干，然后把藤绕上去，如果树干着赭石色，藤就要上花青汁绿等色，如果藤着了赭色，树干就要着墨青或石绿（图 3.41-1、图 3.41-2）。

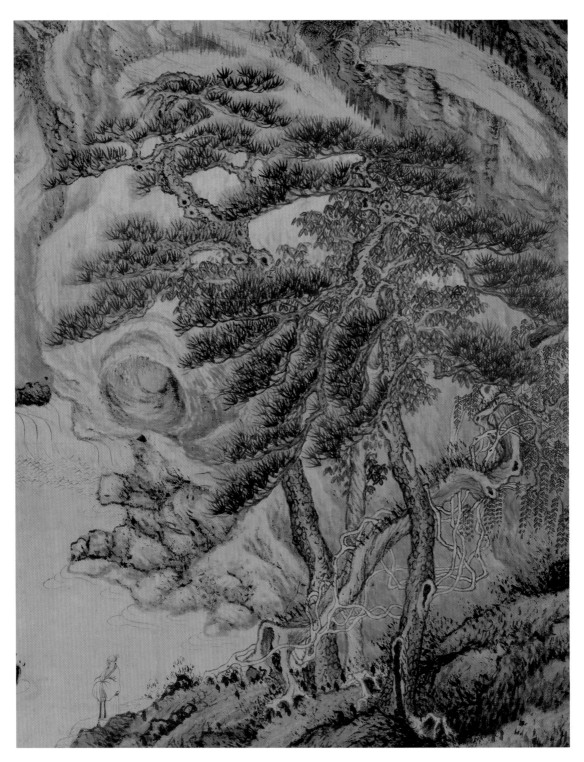

图 3.41-1　藤蔓的设色法　（明）沈周《庐山高》局部（台北故宫博物院藏）

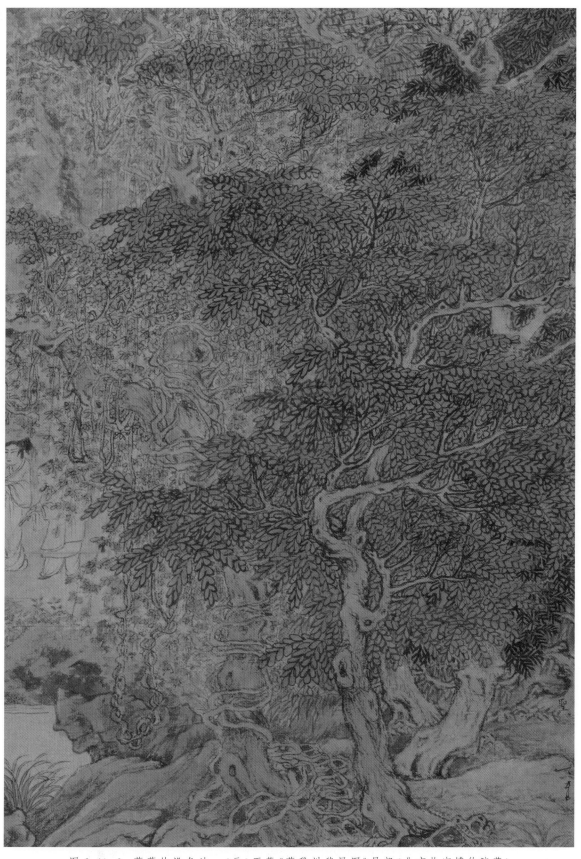

图 3.41-2　藤蔓的设色法　（元）王蒙《葛稚川移居图》局部（北京故宫博物院藏）

4. 芭蕉

春夏的芭蕉，叶子较紧密，秋天后，经过霜打，叶子有些残败了，因此形态会变化，可用破笔画出芭蕉残破的感觉。如果画面的四周都很塞实，就可以不填色，用赭石或汁绿勾出外形，里面留白，以透空气。芭蕉、芦草、竹子等植物，多用于房前屋后，与山石屋宇相配合，因此画这些内容时，要注意风格统一，与周围的画面协调一致（图3.42）。

图 3.42　芭蕉画法　（元）刘贯道《消夏图》局部（美国纳尔逊艾特金斯艺术博物馆藏）

5. 芦草

芦草、蒲苇、水草一类画法相似，画草要用中指抵住笔杆，用笔需要圆转，手腕灵活，画草一般都有风势，即要注意草的倾向性。画平坡上的莎草，可用石绿做底，用汁绿画，并用汁绿做点。水边的草，一般长在水边平坡上，可先用淡墨枯笔或湿笔画出水边平坡，再用浓墨勾草，以添画面的生意，并可使构图丰富。

（七）丛树画法

画丛树时，需要注意一丛树中每一棵树的姿态，需要互相呼应，互相避让，相互穿插时需要注意其前后的空间关系。一般来说，树根较低的树在前，在出枝时也应该先画，后面的树枝一般不能遮挡前枝，这样可避免造成视觉上的错觉（图3.43）。

画丛树时要一棵一棵地画，同时也要注意以下几点：

图 3.43 丛树的画法 （元）赵孟頫《鹊华秋色》局部（台北故宫博物院藏）

（1）树干不可等距离排列，也不可太直。出枝时，要注意不能有平行或距离相等的情况。需要画成不同姿态，注意疏密关系（图 3.44）。

图 3.44 树干的排列需注意疏密关系 （南宋）赵伯驹《江山秋色图》局部（北京故宫博物院藏）

（2）不能齐头齐尾，要顺势画出层次和参差不齐的感觉。

（3）点叶时要紧密，抱紧树干。两棵以上的树在一起要有变化，须较大的点与较小的点相间，浓的与淡的相间，繁复的与简化的相间，横点与竖点相间，轻重相间，枯枝与浓叶相间。

（4）渲染时，要根据疏密一笔接一笔进行，笔法可以与点叶相似，切不可毫无规律地乱涂抹。

二、山石的画法

画山石，一般可以按照先勾勒，然后皴出石头质感，再点苔点，最后渲染的步骤。一般来说"石分三面"，这里的数字不是具体的规定，而是要求在画山石时，要注意山石的立体结构，即使在平面的纸上也要用线条表现出山石的立体感，以及前后关系、虚实关系。清代郑绩在《梦幻居画学简明》之《论忌》中说："石只一面，一面之石便成石板矣。又云分三面者，正一面，左右二面也。然此言其概耳，必将皴法交搭多面以成崚嶒，凹中凸，凸中凹，推三面之法而作十面八面亦无不可。且左右圆转运化，向背阴阳不露笔画痕迹，如出天然，无寻常落笔处，方得石之体貌也。"

（一）山石的勾勒方法

在勾石头时，要注意石头的开合关系，一勾一勒表现山石的一开一合，切不可框死，需要给山石皴擦留有余地。山有土山，有石山，也有土石结合的山，在画不同种类的山时用笔方法也不同，一般来说，勾勒土山多圆笔，如篆书入笔，行笔较平滑圆转；勾勒石质山用笔多方笔，用笔多转折；勾勒土石结合的山则两种用笔方法皆有之。在勾勒山石时，会在转折与结构相接的地方画较实的线，而其他地方较虚，这样处理可以给皴法留有余地，虚实有度（图3.45—图3.47）。

图 3.45　土质山（五代）董源《潇湘图卷》局部（北京故宫博物院藏）

图 3.46 石质山 （元）倪瓒《画谱册页》（台北故宫博物院藏）

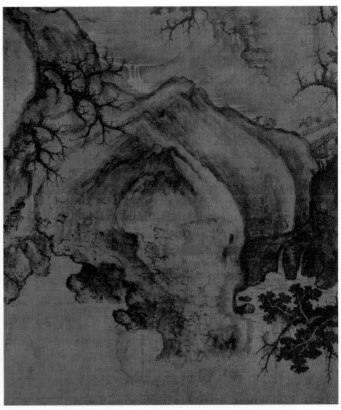

图 3.47 土石结合的山 郭熙《早春图》局部（台北故宫博物院藏）

（二）山石的皴法

皴法是在画山石时表现山石质感的方法。在山水画学习中,皴法是一个非常重要的环节,因为在山水画中主导画面的树法和石法都要用到皴法。根据各个地域山石的特点不同,在画山石时,需要用到的皴法多种多样,千变万化,即使是一种皴法,具体运用起来变化也很大。因此,在学习石法时,不光要研究其画法,还要思考其运用到绘画中的方法,以及古人为什么创造出这些画法。

在传统中国画中, 皴法一般分为两大类:披麻皴和斧劈皴。而衍生出的皴法有很多种,如解索、卷云、豆瓣、米点、大斧劈、小斧劈、钉头、折带、荷叶等,它们也都是由皴法的形象命名的。

皴法的形态归结起来,常用的有以下几种:

1.披麻皴

披麻皴亦称"麻皮皴", 由五代董源创始,如元代汤垕《画鉴》所述:董源山水有二种:一样水墨矾头,疏林野树,平远幽深,山石作麻皮皴……其状如麻披散而错落交搭,故曰"披麻皴"。披麻皴以柔韧的中锋线的组合来表现山石的结构和纹理。此法能够较好地表现江南土山平缓细密的纹理。披麻又分长披麻、短披麻两种,董源多用短披麻皴,巨然喜用长披麻皴（图3.48）,董、巨所创江南山水画派系以披麻皴为最显著特点之一。披麻皴用中锋笔,圆而无圭角,弯曲如同画兰

草,一气到底,线条遒劲,不可排列,须有参差松紧,点法如"一"字或混点,宜表现江南土石丘陵等。五代董源、巨然及其后世的赵孟頫、黄公望等不少画家均以披麻为主。明代陈继儒《论皴法》作"麻皮皴",工艺绘画亦多用。

图 3.48　长披麻皴　(五代)巨然《层岩丛树图》局部(台北故宫博物院藏)

披麻皴一般用于表现土质的山石,披麻皴所表现的石头一般类似三角状,如土坡类的山体(图 3.49)。画披麻皴的石质时,一般先勾轮廓,再用皴法,一般由淡到浓,层层叠加,显现出阴阳向背。长披麻皴用皴时中锋用笔,连勾带皴,一遍皴法基本体现石体,用笔要轻,不可太快,需要悠扬婉转,附加用笔时,需要加在石质结构的凹陷处,以增加石体的丘壑和体积感。短披麻一般先勾再皴,用皴时疏密的节奏要掌握好,同一遍皴法不能交叉和平行,交叉的皴线一般在二次皴法时给出,并且二次皴法和一次皴法的墨色也应拉开差距(图 3.50-1—图 3.50-3)。

图 3.49　披麻皴　（五代）巨然《秋山问道图》局部（台北故宫博物院藏）

图 3.50-1　披麻皴步骤 1

图 3.50-2　披麻皴步骤 2

图 3.50-3　披麻皴步骤 3

2. 解索皴

此法从披麻皴发展而来,其状如散开的绳索,故得名。它不像披麻皴那样悠扬流畅,而是曲曲挛挛的线条,无一处挺直。元代人常用此法,如王蒙《青卞隐居图》(图 3.51)就是用披麻间有解索的皴法,可避免披麻皴过于平直之弊。清代王概说他是"用古篆隶法杂入皴中,如金钻搂石,鹤嘴划沙",故"尖而不稚,劲而不板,圆而不成毛团,方而不露圭角"。可见王蒙的解索

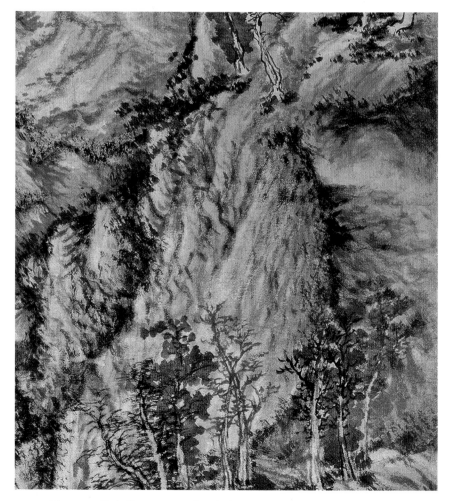

图 3.51　解索皴　(元)王蒙《青卞隐居图》局部(上海博物馆藏)

皱是笔笔中锋,寓刚于柔的。倪云林称赞道:"叔明(王蒙字叔明,号黄鹤山樵。笔者注)笔力能扛鼎,五百年来无此君。"黄公望《富春山居图》中的皱法, 也用到解索皱(图3.52)。另有牛毛皱与之类似,只是用笔线更细,用墨更枯,多为直笔,也兼有弯曲之笔。

图3.52 (元)黄公望《富春山居图》局部(台北故宫博物院藏)

解索皱以中锋为主用笔,用拖笔中锋辅助。画解索皱时,要用指尖的力道,手腕灵活。先淡墨勾勒,干后再用稍浓墨勾勒,提醒轮廓和石头纹理, 接着用加重的墨色皱石头,这样层层叠加,从淡到浓,使石质丰富、自然。如果把解索皱画成疲软的乱麻团,就是失败。

3.豆瓣皱

豆瓣皱、芝麻皱、雨点皱都是点子类的皱法,也是由披麻皱演变而来的,宋代范宽多用之,如《溪山行旅图》(图3.53)。

豆瓣皱的画法是先淡勾山石外形(与其他山石次序相同);然后蘸中淡墨,写出上圆下齐的点,好像豆瓣的形状;用墨渐深,层次不要多,两三层即可。注意皱法不能排得太满,适当留空白,从而有透气之处,又能使画面丰富。用皱时要注意笔尖落纸时动作的变化,豆瓣皱起头有圆头和方头两种,一般下笔时先向上,后向下,以处理好笔锋,做到不露锋。最后可重墨再"破"开,以皱开较工整的皱线。豆瓣皱以少为妙,干笔皱擦几下就可,不可多。下面一道工序是点苔,用半圆形苔点。点苔如点睛,少为妙,按笔下点。点点子时要注意用笔方向多样, 以取用笔的变化。最后在苔点处勾出短小的枝干,以代表山顶的远树。画豆瓣皱时,要注意用笔力度,笔笔中锋,并且排列皱线应该错落有致,不能整齐排列(图3.54)。

图 3.53　豆瓣皴　(北宋)范宽《溪山行旅图》局部(台北故宫博物院藏)

图 3.54　豆瓣皴　（北宋）范宽《溪山行旅图》局部（台北故宫博物院藏）

4. 荷叶皴

　　荷叶皴也是由披麻和解索皴演变而来的。荷叶皴一般用曲线，自上而下画出线条，线条较长，皴笔从峰头向下屈曲纷披，形如荷叶的筋脉，故名。荷叶皴自上而下，四面散放至山脚处开，微接地气。用皴时，一般由一个主线散发出分枝，分枝的主线再层层发散，如荷叶的叶脉般排列。悠长的意味也体现出线的变化气势，既可以用来表现坚硬的石质山峰经自然剥蚀后，岩石出现深刻的裂纹，又适宜表现江南土质山脉经雨水长期冲刷后形成的景观。

　　画荷叶皴亦以柔美的中锋为主，用皴时同样要注意手指的力度以及手腕的灵活度。清代郑绩在《梦幻居画学简明》中就有如下概括："荷叶皴如摘荷覆叶，叶筋下垂也。用笔悠扬，长秀筋韧。山顶尖处如叶茎蒂，筋由此起，自上而下，从重而轻，笔笔分歧，四面散放，至山脚开处，如叶边唇，轻淡接气，以取微茫。此荷叶之法。"

元代赵孟頫的山水常以荷叶皴表现,在其代表作品《鹊华秋色图》(图3.55)等中,山峰的最高处为起点,一线垂直而下,然后左右延伸支线,以此表现山脉的起伏变化。

后经明清不断演化而日臻成熟,清代的石涛、弘仁都较为擅长。荷叶皴的外轮廓亦柔亦刚,刚劲的表现高山峻峰,柔美的可表现南方土山的钟灵毓秀。

图3.55 《鹊华秋色图》中的荷叶皴 (元)赵孟頫《鹊华秋色图》局部(台北故宫博物院藏)

5.米点皴

宋代米芾、米友仁父子的山水画,得江南云山真趣,被称为"米氏云山"(图3.56),其画多用墨点表现江南山势,故称为米点皴。画面水墨淋漓,表现云雾弥漫的南方山水。除了米氏父子外,元代画家高克恭也多运用米点山水入画(图3.57)。米点皴微间芝麻皴,也是由披麻皴而来,继承了董源的点法。米氏父子在表现高山茂林时,层层点染,以烟润为主,虽不露石法棱角,然从其轮廓起笔处来看,有些许披麻皴的技法。

图 3.56　米友仁《潇湘奇观图卷》中的米点皴　（南宋）米友仁《潇湘奇观图卷》局部（北京故宫博物院藏）

图 3.57　高克恭《春云晓霭图轴》中的米点皴　（元）高克恭《春云晓霭图轴》局部（北京故宫博物院藏）

画米点皴时，在山体轮廓初显之后，先用松散的笔皴擦，大致分出山峦层次，干后用浓淡适宜的米点层层罩点山体，显出山势。在点点子时，不可将皴笔完全罩住，可留一些空间显出皴擦之意。画米点山水时可用积墨、破墨、泼墨、焦墨等多种运墨方法，以表现苍茫淋漓之感。用点需要顺理而成，不可乱点，模糊一片，又要使点连接成面，表现山势。要以笔运墨，用墨韵助笔之微妙，但不可全赖墨韵来掩盖运笔之不足。

《芥子园画传》云："近人学米太模糊与太明露，乃交失之。米明露处如微云河汉，明星灿然，今人则成铁线穿豆豉矣；米模糊处如神龙矫矫，隐见不测，今人则粪草堆壤，芜秽不治矣。然则何以学米？曰用笔如锥，用墨如飞，又曰惜墨如金，弄笔如丸，笔墨之迹交熔，乃是真米。"因此，米点皴在用皴时既不可太明露，也不可太模糊，而是需要将技法内化于心，运用时变化多端，得心应手。学习宋代画家多须从实处取其气，而学习米氏山水则要学习其虚化微妙的地方，学习其虚中之实，节节有呼吸，有呼应，用笔灵机活泼之处，使画面感觉笔墨之外有余不尽，给人无限遐想。画面色随气转，阴晴显晦，全凭眼光体认。不能只是粗豪用笔，而忽略了细节。

山水画画面的苍茫变化在于造型之外，比如米氏山水，画山峰时以墨运点，积点成文。在这其中法度已经内化，似是有法，却是无法。法理的内化过程就是学习的过程，初学者是从"无法"通过学习成为"有法"，而古代的经典却是从"有法"上升为"无法"，因为各种法度已经能够运用自如了。因此观米家山水，不能只看到其用笔已融成一片，而不知逐条分析其道理，清代王原祁说："米家笔法，人但知其泼墨，而不知其惜墨，惟惜墨乃能泼墨，挥毫点染时当深思得之。"

6. 折带皴

折带皴用皴时笔锋要侧，结形要方，如腰带转折，多用于表现石质较硬的山体或叠石。在画折带皴时，要层层连接，用笔要左闪右按，虽为侧锋，但用力时一定要用于笔尖，横向时中锋用笔，向右转折时转为侧锋。横向用笔时笔锋在左端，直笔时，笔锋在上。折带皴也是演化自董源的长披麻皴，但是披麻皴多表现石形尖耸的山峦，折带皴多表现石形方平的叠石，即使用于表现崇山峻岭，也是多表现山顶较为平实的山峰，在山顶处方平转折，然后用笔向下，直落山脚。

折带皴最典型的代表人物是元代四家之一的倪瓒（图3.58），后有渐江（图3.59）继承这一画法。倪瓒作品以纸本水墨为主，其山水师法董源、荆浩、关仝、李成，加以发展，画法疏简，格调天真幽淡。作品多画太湖一带山水，构图平远，景物极简，多作疏林坡岸。用笔变中锋为侧锋，折带皴画山石，枯笔干墨，淡雅松秀，意境荒寒空寂，风格萧散超逸，简中寓繁，小中见大，外落寞而内蕴激情。倪瓒画石多在苍润的皴法后点较重的横笔点，以提石头之精神，也用来表现石缝中的植物杂草等物，使画面空灵舒朗，气息清雅。

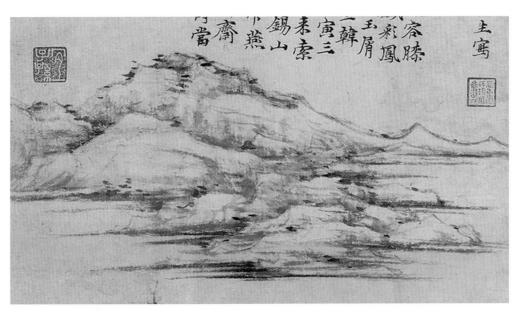

图 3.58　倪瓒折带皴　（元）倪瓒《容膝斋图》局部（台北故宫博物院藏）

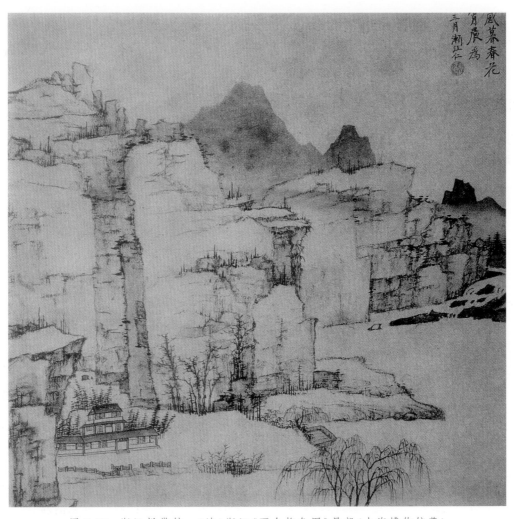

图 3.59　渐江折带皴　（清）渐江《雨余柳色图》局部（上海博物馆藏）

7. 卷云皴

卷云皴也叫云头皴，宋代李成（图 3.60）、郭熙（图 3.61）、王诜（图 3.62）多用此皴法，常用来表现中原关陕一带土石结合的山。由于其皴法画出的石头如云旋头髻，故得名。

画卷云皴多用枯笔，以表现砂石的苍茫质感。画卷云皴时要注意中锋，手腕灵活圆转，如有需要可轻微转动笔锋，以达到用笔中锋的目的。用笔的力量要直达笔尖，线条松秀长韧，虽无锋利的棱角，却要表现用笔力透纸背之势。笔笔有筋骨，如鹤嘴画沙，细而有力，虽然石质结构盘旋兜转，但是山势须面背分明。画卷云需注意避免多开面而忽略了山脊的延绵转折，使山势错落有致。

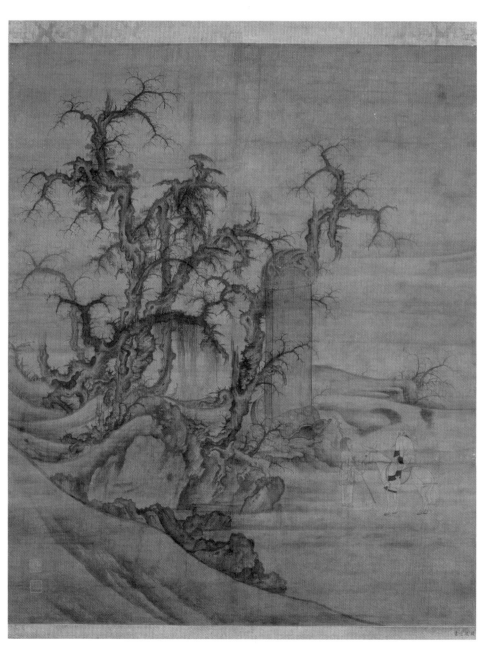

图 3.60 李成卷云皴 （北宋）李成、王晓《读碑窠石图》(日本大阪市立美术馆藏)

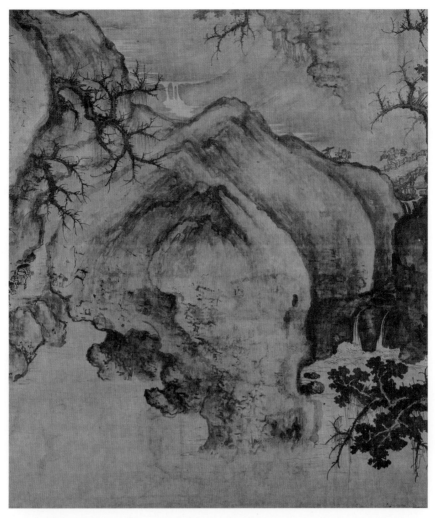

图 3.61　郭熙卷云皴（北宋）郭熙《早春图》局部（台北故宫博物院藏）

图 3.62　王诜卷云皴（北宋）王诜《渔村小雪图》局部（北京故宫博物
院藏）

画卷云皴需要注意皴笔的开合,因为皴笔既是纹理,又是结构,因此每一笔皴法都有呼应与开合。先勾勒出石头的轮廓,用笔要肯定,山石的俯仰、大小、疏密都要做到心中有数。勾勒时要给皴擦留有余地,一经勾勒,石头所有的远近高低分布、大的脉络转折及山石走势就基本具备,然后皴出石头纹理。第一次用皴可疏松一些,后层层叠加,留有余地,皴法要依照势头体态进行。用皴的位置要与山石结构相吻合,在逐渐加皴的过程中可以再强调石头的细致结构。最后的擦笔一般不见笔,水分较少,但擦笔也要按照结构进行,不可因不见笔而胡乱涂抹。

8. 斧劈皴

斧劈皴如铁斧劈木柴劈出的痕迹,所以叫斧劈皴(图 3.63)。斧劈皴常用来表现石质锋利的坚硬山石。斧劈皴传为唐李思训所创的勾勒方法,唐代的青绿山水多勾勒而少破染。南宋的山水画家以斧劈皴用于水墨山水,加重了皴染,出现了水墨苍劲的风格。画斧劈皴常用方笔,用中锋勾勒山石轮廓,而以侧锋横刮之笔画出皴纹,再用淡墨渲染。笔线细劲的称小斧劈,笔线粗阔的称大斧劈。斧劈皴是用侧锋皴出,用皴时应该注意起笔的平头,墨迹头重尾轻。斧劈皴也有大小之分,大斧劈皴形状类似马牙,所以又可衍生出马牙皴。马牙皴用笔比较短,一起笔即收笔,而斧劈皴皴线较长。

斧劈皴中的大斧劈和小斧劈,从表面上看只是体量上的不同,然而在画法上也有不同之处。画大斧劈时,用笔的力道在笔肚与笔根处,要将笔锋

图 3.63　斧劈皴　(南宋)赵伯驹《江山秋色图》局部(北京故宫博物院藏)

按下去，一般连勾带皴，一气呵成，可以先画中间后向四周延伸开来。在画小结构时可以先皴再勾，也可先勾再皴，也可边皴边勾，勾皴结合，灵活掌握先后顺序。大斧劈皴的皴线一般都在下部，我们可以理解为背光之处，而山顶和前面却较少皴法，只是有时候

为了表现结构而用中锋较为挺健的线条勾出结构线，以此来连接气脉。小斧劈用笔勾跳，力道一般在笔尖处。无论是大斧劈还是小斧劈，用笔的排列方式都要与石头的结构相结合，如果一次没有达到预期效果，可再加一遍（图3.64-1—图3.64-4）。

图 3.64-1 斧劈皴步骤 1

图 3.64-2 斧劈皴步骤 2

图 3.64-3 斧劈皴步骤 3

图 3.64-4 斧劈皴步骤 4

斧劈皴的代表人物有南宋四家：李唐、刘松年、马远、夏圭。夏圭的《溪山清远图》（图3.65）将斧劈皴的技法表现得淋漓尽

致，马远的《踏歌图》以及李唐的《采薇图》（图3.66），都是运用了大斧劈皴，画面水墨淋漓，气势雄伟。李唐的《江山小景图》

（图3.67）是其中年时期的作品，画面运用小斧劈，表现江南山水的钟灵毓秀。而《万壑松风图》（图3.68）是李唐在北宋时期的作品，运用的斧劈皴力透纸背，表现了北方山水的雄浑气势，气如刮铁，又被称为"刮铁皴"。

"刮铁皴"和马牙皴，都是斧劈皴衍生出的皴法。李唐由于早期供职于北宋画院后又经历了南迁，可谓承前启后，因此他的画风也开创了南宋山水画的新气象。

以上几种皴法在运用时可以只用一种，

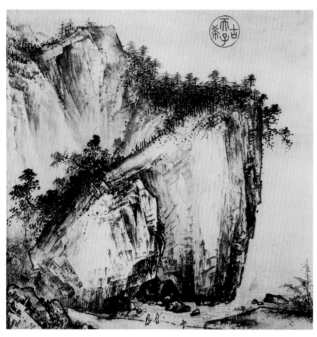

图3.65　夏圭斧劈皴水分足，下笔肯定。（南宋）夏圭《溪山清远图》局部（台北故宫博物院藏）

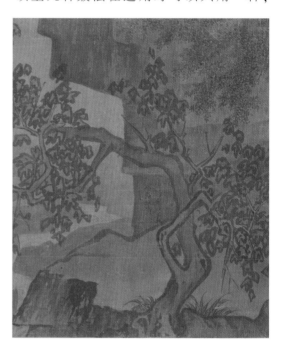

图3.66　李唐《采薇图》中的石法采用大斧劈。（宋）李唐《采薇图》局部（北京故宫博物院藏）

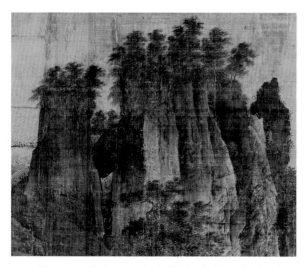

图3.67　李唐《江山小景图》中的石法，相对于《万壑松风图》更为细腻，枯湿浓淡的变化更多。（宋）李唐《江山小景图》局部（台北故宫博物院藏）

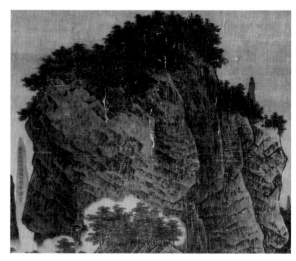

图3.68　李唐《万壑松风图》中的斧劈皴，用墨漆黑，用笔老辣，如刮铁一般。（宋）李唐《万壑松风图》局部（台北故宫博物院藏）

也可以多种皴法并用，但是用皴时需要画面和谐，不可过分强调技法而忽略了画面的和谐。用皴需要紧密联系自然纹理，选择皴法也要根据自然规律。

皴法来源于客观现实的自然山水，各地山石的风貌不同，因此皴法也就各异。即使使用同一种皴法，由于表现对象的差异性，画面处理也不能相同。清笪重光在《画筌》中说："董巨峰峦，多属金陵一带；倪黄树石，得之吴越诸方。米家墨法，出润州城南；郭氏图形，在太行山右。摩诘之辋川，关荆之桃源，华原冒雪，营邱寒林。江寺图于衡古，鹊华貌于吴兴。从来笔墨之探奇，必系山川之写照。"学山水皴法，需要多游历，了解各地风貌与石质特点，得自然之神韵于心中，这样才能妙合自然，运用时不拘泥于成法。在学习时，不能只临摹各种技法，不关注变通以融合自然，这样即使掌握了诸多皴法，也只是徒具形式，不能表现自然神韵于画面中。皴法虽形态各异，质感不同，但用笔方法都要掌握"松""活"二字，忌"板""刻""结"，要一笔一笔画出，最忌只临摹其造型质感而忽略用笔。浓笔要分明，淡笔要有骨力，用笔须简净沉着。"皴法需要隔三岔五"，就是说排列皴法不能太整齐，要懂得留住皴线之间的空隙以"透气"，不可完全形成死墨，添加皴法也要有变化，注意疏密浓淡关系，不可太多重复，造成画面燥腻之感。

9. 皴的附加用笔法

山水画在用皴时，往往不是一遍完成的，再附加用皴时要注意以下问题：

先用虚淡之笔勾出山石，注意开合关系，再用浓枯之笔在山形的主要部位进行叠加，叠加的部位一般在山石结构转折之处，用于区分石头的阳面和阴面。皴线的叠加要和第一遍的皴线相互错落，不要只按照第一遍的皴线下笔。皴的叠加需要注意叠加当时的干湿程度，太干则容易与前一遍脱节，太湿则容易不见笔触，模糊成一片。附加用笔的添加时机需要在平时训练中增加经验，以提升画面的质量。

（三）山石中"擦"的技法

"擦"是在画山石的技法中对"皴"的补充，也是表现山石纹理的一种技法。皴和擦的不同之处在于皴见笔而擦不见笔。"擦"如果多水则近乎渲。擦笔要流畅，防"滞"防"涩"。"擦"有两种方法，一种是用枯笔侧锋轻擦，此方法下笔较轻，一般用于较柔软石质及土质山石上，或用于皴线较少、较为空灵的石头上，将笔横卧或以侧锋擦拭；一种是中锋直笔，笔头着纸而铺开，下笔重而有力，此方法适合画石质坚硬的岩石。

用"擦"时，也需要注意擦的时机和部位，可先皴再擦，可边皴边擦，可染中带擦。加擦时也要注意控制笔中的含水量，笔枯则行笔放慢，笔湿则可行笔较快，通过调整用笔的速度来控制画面枯湿。加擦后，可使

山石苍茫深秀，浑然一体，墨色醇厚，在皴法笔线太露或欠深厚处加擦，可使画面更加丰富。

（四）山石中"染"的技法

山水画中的染法多为连染带皴，即染的笔法和笔的排列方法与皴法类似。根据水分的多少又可分为渴染和湿染。

1. 湿染

用湿笔的染法，渲染之前可先将纸打湿，再慢慢渲染，主要染结构转折之处，笔笔相接，使画面滋润丰富。

2. 渴染

用极为淡的枯笔，轻轻擦染，不见笔痕，也可用较秃的羊毫笔蘸焦墨而不蘸水，轻拂于画面上，不见笔痕，使画面有苍茫之感。

（五）山石中"点"的技法

在山石中，点可称作"苔点"。在"石法"中，"点"的出现有三种形式：（1）点苔法，石上苔藓，或山顶的小树，一般统称为"苔"，表现具体的某种事物；（2）为了结构的明确性所用的技法，加于凹陷得不够深的地方，或者合在一起的结构需要分开的，或者分开的结构需要合在一起的；（3）在笔有脱节处、皴有遗漏处、墨过于光处做技法的补充，或在一幅山水片段皴染结束后起到丰富画面的作用。在第二、第三种情形下"苔"不拘泥于具体为何物。

1. 点的种类

点的种类有很多，如圆点、横点、直点、杂点、破笔点等。

（1）圆点。有大圆点和小圆点之分，小圆点又可称为胡椒点，在山水画中很常见，其松紧、快慢、虚实的变化较灵活。画圆点时多用中锋，如小鸡啄米，无需将笔锋完全按下，点点子时要注意起笔收笔，尽量形成方圆结合的点。圆点也讲究"攒三聚五"，用点时要注意点的疏密，不可太平。落笔时需要注意用笔的动作变化，可以圆笔落，可以方笔落，也可破笔落。圆点多用于各种皴法上，代表作品如董源《潇湘图》（图3.69）和范宽的《溪山行旅图》（图3.70）。

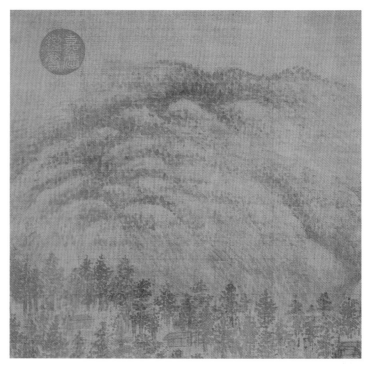

图3.69　圆点　董源《潇湘图》用圆点表示山石中的远树草木等物象。（五代）董源《潇湘图》局部（北京故宫博物院藏）

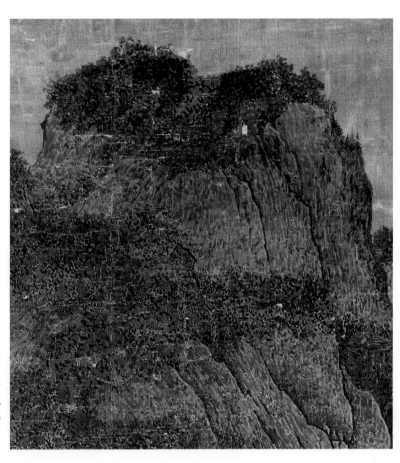

图 3.70 此图中的圆点可用"攒三聚五"的方法点出,点时应注意用笔方向的变化。（北宋）范宽《溪山行旅图》局部(台北故宫博物院藏)

（2）横点。横点又称扁点,由较为平的短线构成,特别适合与披麻皴、折带皴相配,如果将笔锋按下横向点,则类似于大小混点,可画远处的丛树。表现远处丛树时可以多次附加,以取得墨色变化,起到浓密不同的作用。在点横点时,要注意墨色和下笔轻重的变化。此点法元人常用之,如黄公望的《富春山居图》(图 3.71),倪瓒的《容膝斋图》《渔庄秋霁》等。

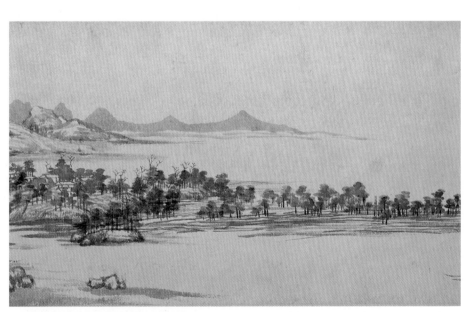

图 3.71 横点 黄公望《富春山居图》中的横点,主要用于描绘远树,有的还会穿插树干。 （元）黄公望《富春山居图》局部(台北故宫博物院藏)

（3）直点。直点是由极短的竖笔点组成，上细下粗为针尖点，上粗下细为钉头点，也有上下匀齐的。画此点时用笔须沉稳有力，不可飘浮燥硬，需中锋用笔，一点一点写出。此点多用于斧劈皴的石法中，多见于南宋诸家，如夏圭的《溪山清远图》等。

（4）嵌色点。这类点不是指具体的形态，而是一种画法，多用于青绿山水中。点墨点后再点较重的青绿色彩的浮点，使颜色嵌入墨中。此点法一般是等墨点完全干透后再点。嵌色点较多情况下用于近树的干枝之上，亦可用于坡石中。对于嵌色点的使用如宋代王希孟《千里江山图》（图3.72），元代钱选的《山居图》（图3.73），皆采用"色点"方法，以色作点。这样做的目的，一方面使墨点与色点手法协调统一，另一方面则使画面颜色透明而沉着，"点"的特色更为凸显，层次性更强，甚至有"色彩"感。"色点"方法在远山、雪景等处都有应用，效果比较理想。以"点"设色，尽可能地一次使色达到饱和状态，如果达不到就可采用"积"的方法。"积点"在聚"点"成像中会经常用到，"积"的方法也有很多，如浓墨"点"积、淡墨"点"积，浓色"点"积、淡色"点"积，特别是淡色"点"积，能够使所表现的物象薄中显厚，使画面质朴而透明，并且使笔、色、墨清晰可见。

图3.72　王希孟《千里江山图》中的嵌色点　王希孟的嵌色点主要用于点叶树上。（北宋）王希孟《千里江山图》局部（北京故宫博物院藏）

图3.73　钱选《山居图》中的嵌色点　钱选的嵌色点用于石头的点苔。（元）钱选《山居图》局部（北京故宫博物院藏）

（5）破笔点。这类点见王蒙《青卞隐居图》（图 3.74）。点此点时一般利用破笔散锋，用笔较为灵活，可向前搓点，也可向后拖点，一般点在石缝中的位置，打破山石完整的造型，使山势走势更明显灵动。

图 3.74　王蒙《青卞隐居图》的破笔点　点此点时需要将毛笔的锋弄散，向前搓点，以打破皴法的一味规律，使画面更有动感。（元）王蒙《青卞隐居图》局部（上海博物馆藏）

2. 用点的注意事项

关于点与色的先后关系，要看该技法和画面的需要，如董源之披麻皴取水墨交融之势，皴与点需要融合的，则点在染先。若在着色后点，则纸被胶水所结，墨不能渗透入纸，皴与点不能相容。若如倪瓒画面中的横点，作为提画面精神用，则可点在染之后。若先点后染，则点会被染的水冲淡，画面显得毫无精神。

关于选择何种点法，则需要看周围技法的运用情况，若周围山石皴法多为竖线，则多用横点，若周围皴法和点法多为横向，则多用竖点。

三、云水、宫室舟桥与点景

（一）云的画法

云在山水画中起到重要的作用，一方面，云可以表现现实中实实在在的云，如山间云雾；另一方面也包括雾、烟、霭等一系列虚幻的使物体朦胧的东西等。在中国画中并没有西方透视那样的近大远小，因此层层推进物体时就可以用云来遮挡。画面太满或内容太密会使画面产生局促感，而云气的留白则消除了画面"太满""太闷"所带来的局促感，这

也是中国画中所谓的"透气"。在某些特定的时候，云在山水画中所表现的是某些幻境或梦境的存在。而在中国山水画特有的观察方法"三远法"中，借助云气，可以达到"远"的目的。所以古人说："山无烟云，如春无花草。"如果说树和石都是静止的物体，那么云水则是灵动的使画面的"势"更有动感的物象。

在技法上说，画云可以有"勾""染""擦""留白"等方法。

1. 勾云法

用笔线勾出云的流动或凝结的状态，此种技法出现较早。勾云法略带装饰风味，多用于较工整的山水画中。唐宋的大青绿山水中常用白粉勾云、染云，青白相衬，鲜明生动；有的甚至用金粉勾云，更是金碧耀映，鲜艳夺目。也可用白粉分染，染出云的体积，使云有朦胧质感。如马和之的《豳风图》（图3.75），就是用装饰性的勾云法。

图3.75　勾云法　马和之《豳风图》用线条勾勒的方法画云。（南宋）马和之《豳风图》局部（北京故宫博物院藏）

勾云时,笔用中锋,墨用淡墨,画出屈曲缭绕的细线,来表现云的动态。常用短的笔线,以表示云的聚积,故短线处多层次密集才能显示出厚度来;长的笔线则用来表现云的流动,故长线处层次宜少,这样才能表现出云的轻柔飘忽。画云要分出阴阳,上面为阳,也叫云头,笔线稀少些;下面为阴,也叫云脚,笔线密集些。这样勾出的云,既有体积感,又有韵致。勾云时,勾线所构成的云朵大小需要有变化,面积忌统一。为了将线条画得流动而富于变化,执笔时拇指与食指可稍松,笔杆稍向右上斜,用中指拨动笔杆,这样画出的线条才灵活。

2. 先勾再染

先将云的轮廓勾勒出来,然后再将阴面的地方染出来,增加云的体积,增加画面的微妙感。米友仁《潇湘奇观图卷》(图 3.76)中云的画法就是先勾再染法,在勾勒云后,用水分较大的淡墨染出云的造型,使画面有空气流动的感觉,再用淡墨分染云的阴面,使云有层层堆积的感觉,突出烟雨江南湿润的气氛。有时甚至用横点挤出云的造型,使画面有云嵌于山间之感。

图 3.76　先勾再染法　(南宋)米友仁《潇湘奇观图卷》局部(北京故宫博物院藏)

3. 染云法

染云法是指不用勾勒线条而直接通过分染的方法将云的质感表现出来。在青绿山水中,此方法相当于没骨的方法;在水墨山水中,则常常表现为云朵两边的物体逐渐淡下来直到空白。染云与染远山类似,都是从浓到淡逐渐分染的过程,特别是云的阴面需要层层渲染,以达到云朵堆积的质感。而在宋代绘画中,更多的时候远山的从有到无更是云的从无到有的过程(图 3.77)。

4. 渍染法

渍染法又叫积染法,常常利用宿墨或颜料颗粒大的特性,不用勾勒,用水分较多的染法染云,完全干后云的四周留下一圈水痕,以此作为云和物体的界线。

图 3.77　染云法　《深堂琴趣图》用分染的方法将远山染出，远山逐渐减淡，留出云气。（宋）佚名《深堂琴趣图》团扇（北京故宫博物院藏）

5. 空云法

空云法又称"留云法"，这种方法借实现虚，对云四周的物体进行充分渲染，而将云留出空白，使云烟自生（图 3.78）。

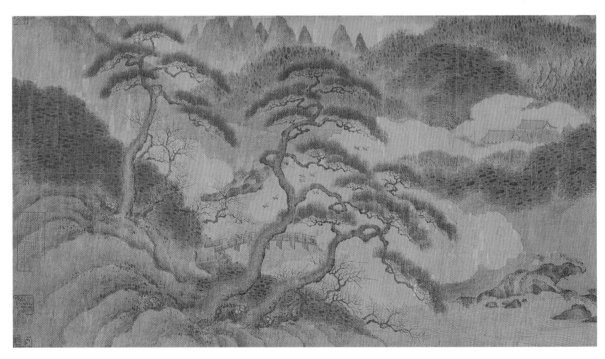

图 3.78　空云法（宋）赵伯骕《万松金阙图》局部（北京故宫博物院藏）

(二) 水的画法

在中国画中,水是灵动的,有生命力的。山水画中的水是一幅画面中除了云气外另一个透气的地方。古人说:"石为山之骨,水为山之血,无骨则柔不能立,无血则枯不得生。山无水则不秀,不活。"

1. 水的技法

水的技法主要包括勾水法、染水法、衬托法。

(1) 勾水法。水的起承转合以及水的浪头旋涡都用线勾出,将水的急转回环、奔涌转折、激荡磅礴都用线勾出来,有时再加以分染。具体画法可见马远的《水图》(图3.79)。

(2) 渲染法。不用线勾,用染的方法描绘水(图3.80)。

图 3.79 (南宋) 马远《水图》之层波叠浪(北京故官博物院藏)

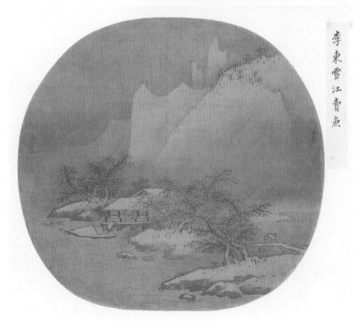

图 3.80 渲染法 此图画水除了勾勒之外,还用了渲染法,雪景的画法是将石头的阳面留白,以深托浅,画出雪的感觉,因此用墨渲染水面衬托出雪的白。(南宋)李东《雪江卖鱼图》(北京故官博物院藏)

（3）衬托法。不画水的部分，而是对水两边的坡岸、碎石以及水中的碎石进行仔细描绘，将水的部分留白，用其他物体衬托（图3.81）。

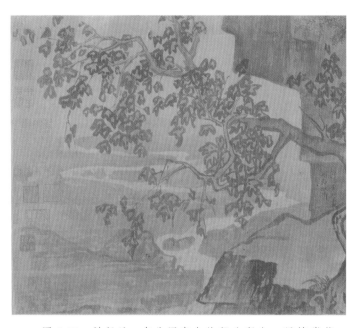

图 3.81　衬托法　在此图中水的部分留白，用坡岸将水衬托出。（宋）李唐《采薇图》（北京故宫博物院藏）

2. 水的类型

山水画的水具体包括江河湖海、溪涧泉瀑。画湖要平静安详，江河要苍茫空旷，海要雄浑刚强，溪涧要幽曲流转，泉瀑要热情奔放。

（1）泉瀑。山有泉瀑而活，瀑布主要靠两边的石头来衬托，水可以勾线表现，瀑中的石头可以较重。画水与画云的线条相似，只是云是从正面看，线条偏圆，水是从侧面看，线条偏扁，水的用笔需要圆劲爽利，石脚可用淡墨渲染，以表现水中弥漫的湿气和雾气（图3.82）。

画泉瀑时，首先要注意水与山石的关系，山上泉水蜿蜒，遇到悬崖飞泻直下，而流下山崖的途中会碰到突出的山石，于是又会有分流的情况，山石有硬度有重量，沉在水底，露出水面的是高于水面的部分。因此，画泉瀑中的碎石时，要注意石头底部与水的关系，石头底部的形是表现水的形，而不能画出石脚，否则石头会浮于水面。瀑布的大小取决于源头水流的大小，不能泉头直抵山顶，其下悬泉百尺。

图 3.82　画泉瀑的方法　（北宋）郭熙《早春图》局部（台北故宫博物院藏）

其次要注意水口的分水,泉瀑坠落处是水口,水口处常散落乱石将水流分开,水从石缝中落下。因此,水口中乱石的大小、高低,分布的疏密,水流的宽窄,以及用笔的繁简,都不能雷同,要做到千变万化,形态多变,符合自然规律。

泉瀑的造型、流向也是有变化的,若泉瀑太直太长,则可用云、树、石等断开。几条同时流下的泉长短高低阔窄都不能相同。

(2)江河湖海。自然界中有江河、湖泊、大海等,这是根据水域面积大小来划分的。

就水来说,根据水的动态分为静水、微波和激流。

湖泊弥漫广远,水波微动,较为平静。若无风,水面为静水,则可用淡墨中锋横向画出细线,运笔时应该手腕灵活,用线虚实相间,可间用几笔枯笔。若起微风,常用网巾水来表现,画网巾水要用中锋,侧缝则线条扁软,没有力度。网巾水的弧线形状要扁,符合侧面看水的透视(图3.83)。也可用波浪形的短线表现微风下的水波,如赵幹《江行初雪图》。

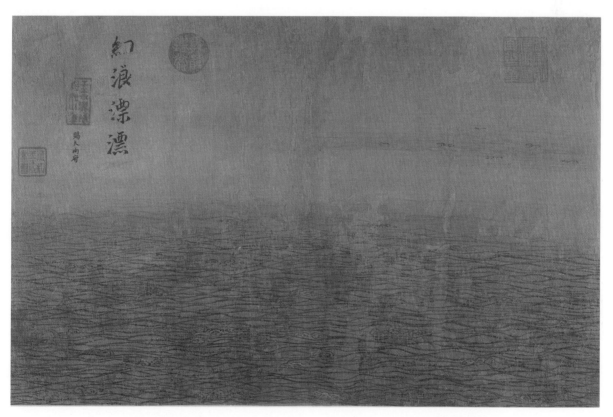

图 3.83 湖泊画法 马远《水图之幻浪漂漂》(北京故宫博物院藏)

江河浩瀚,一泻千里,内常有石头暗礁,因此回流曲折,常激起浪花、水沫。画水中激流应该注意中锋用笔,手腕灵活圆转。

泛起的浪花用爪形的短线翻起,旋涡处用圈线表示,勾出略扁的椭圆,以满足透视关系(图3.84、图3.85)。

图 3.84　陈洪绶用工笔的方法勾线后分染填色，表现河水涌动的感觉。（明）陈洪绶《黄流巨津图页》（北京故宫博物院藏）

海水汹涌澎湃，激起巨浪，画海水波浪时要有起伏凹凸之感，浪头留白，要有动势。

图 3.85　江河画法　赵芾的《江山万里图》，用渲染的方法表现长江之景。（南宋）赵芾《江山万里图》局部（北京故宫博物院藏）

（三）宫室舟桥与点景

在山水画中，虽然树木、山石、云水等要素占据画面的最主要部分，但是宫殿、舟船、庙宇、宝塔、桥梁以及点景的人物、禽类、动物作为画面的点睛之处，成为画面的"画眼"。所谓"君子渴林泉之乐"，在山水画中不仅要求其可行、可望，更追求其可游可居的境界，以及物我浑融、天人合一的境界，实现"卧游"的功能——通过理想化的山水，使观者徜徉其间，身临其境。

1. 建筑物的画法

清代王概《芥子园画传》说："山水有人居则生情。"山水画中的亭台楼阁、屋宇村舍等建筑物，是画面中人活动的场所，是画面的眉目之所在。因此，处理屋宇时，除了其本身的造型之外，还有诸多需要注意的内容：

（1）建筑物的造型、位置等诸多要素要符合情理、物理，符合自然和实际规律。王维《山水诀》中说"环抱处僧舍可安，水路边人家可置"，指明了山水画中僧舍可设在群山环抱之中，而人们时常向水而居。再如，北方园林多雄浑厚重，因此画北方园林时常常将建筑物的形态画得粗犷而厚重（图3.86）。而南方建筑精致纤巧，因此画南方园林时，需要注意其建筑秀美的挑脚和纤细高挑的廊柱。再比如，传统的建筑一般不会立于山势的最高点，无论是山间还是园林，选地佳者，一般略低于最高点，存含蓄、不尽之意。画寺庙宜壮观，画宫殿宜威严，画村舍宜古朴，画亭台宜优雅，这些要求，都建立在建筑物本身的造型和对其周围环境与建筑、植物等内容的布局上。

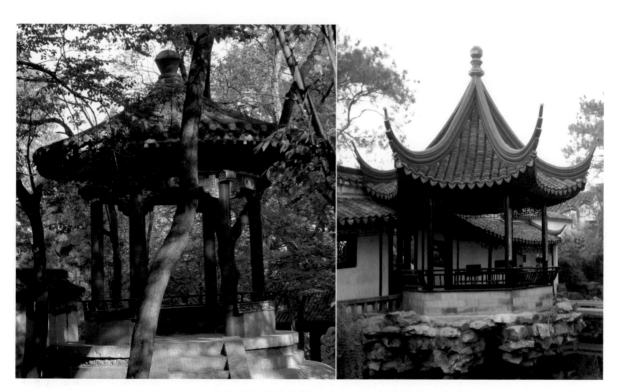

图 3.86　南北建筑物的比较　图为西安和苏州亭子的对比。

（2）建筑要与画面协调统一。比如工笔山水，其亭台楼阁也应细致刻画（图3.87），若画面较简洁概括，则建筑也应简洁概括。画面中建筑物的简与繁都应该按照画面意境的需要来设计。如髡残的山水，其房舍以类似不经意之笔勾写，与画面写意性的简洁与概括相得益彰（图3.88）。

（3）景物之间布置要有理有序。描绘屋宇楼阁等建筑物时，除了要注意其自身的形态、大小、体积等内容外，还要注意建筑与周边物象的关系。如建筑与周围的树、地面、山石等的关系，建筑物本身的转侧、左右回环、上下层次与错落关系。例如，同一幅画，建筑物小则景物深远，建筑物大则局部精细。所表现的画面精神也有所不同。山水画中屋顶与屋脊之间的节奏关系安排得当，往往可起到以少喻多的作用。

（4）建筑物宜藏不宜露。藏则境界深远，露则直白无力。韩拙《山水纯全集》中说："楼屋向望，须当映带于山崦林木之间，不可一一出露，恐类于图经。"王维《写山水诀》中总结点景物象的原则："塔顶参天，不须见殿，似有似无，或上或下。芳堆土埠，半露檐廒；草舍芦亭，略呈樯柠。"

图3.87　画风较为工细的山水画中的建筑　（唐）李思训《江帆楼阁图》局部（台北故宫博物院藏）

图3.88　较为概括的建筑的画法　（清）髡残《云洞流泉图轴》局部（台北故宫博物院藏）

（5）生活中的真建筑物起着参考素材的作用，不可照搬。在写生过程中，现实中的内容有些比较入画，可以拿来直接用于画面中，有的则需要组织处理。比如我们在

写生时，一般只能看见房子的一两个面，但是在画面处理时，却要求穿插错落，富有变化，否则画出的建筑就比较单薄。这就需要我们理解建筑物的实际结构，还要对观察建筑物的视角进行处理。在山水画中，一般习惯用全景式的观察方法表现看到的物象，如同在半空中俯视观察，使画面有宽广幽远的意境。

2. 界画

界画是山水画中一种独特的画法，画家们用非常工整细腻的线比较工整地描绘宫殿楼阁等内容，表现手法严谨，结构精密。界画中平行线、直线往往又长又多，为了画面

的精确严谨性，避免徒手勾线易松散的弊病，古代画家发明了用界尺辅助毛笔，描绘建筑物。界画中楼阁重叠，造型复杂，在方寸之中描绘向背分明，角连拱接，却不会显得杂乱，而是合乎规矩，精确细致，严谨周密。

戒尺形状如一般直尺，一边上角去其一半，使其横断面变成凹槽。作为辅助工具作画时把界尺放在所需部位，用右手大拇指、食指、中指夹毛笔，虎口与中指、无名指夹一根圆的尖头细杆，用尖头抵在戒尺凹槽处，手握画笔与竹片，使竹片紧贴尺沿，按界尺方向运笔，能画出均匀笔直的线条。界画适于画建筑物，其他景物用工笔技法配合(图3.89)。

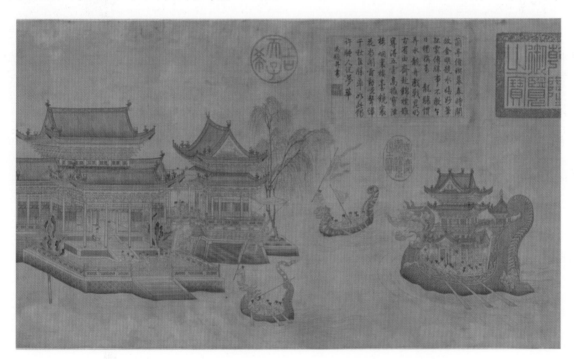

图3.89　界画，分设色与不设色，自古均有之。（元）王振鹏《龙池竞渡图》局部（台北故宫博物院藏）

3. 塔

我国的宝塔以圆形、方形、六角形、八角形为最多，层数一般为单数，建设材料一般是石头、木、砖、铜、铁、琉璃等。主要有楼阁

式、密檐式、亭格式以及喇嘛塔（覆钵式塔）、金刚宝座塔、花塔、墓塔、过街塔和塔门等种类(图3.90)。

在此图中，作者用比较平视的视角表

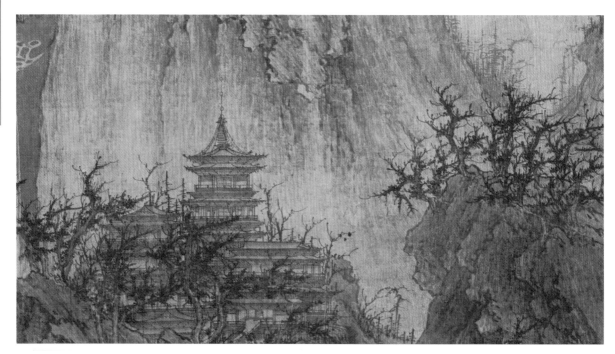

图 3.90　李成《晴峦萧寺图》中的塔　（北宋）李成《晴峦萧寺图》局部（美国纳尔逊-阿特金斯美术馆藏）

现建筑，此种视角在古代绘画中较为少见。塔大多是一种宗教建筑，因此需要满足宗教习俗；另外，不同朝代的塔造型上会有一些不同，画塔时需要仔细观察，注意细节。

（四）舟桥画法

山水画中，即使不画人物，也可以通过绘画舟桥来表示人的存在，如陡峭绝壁间有时会画一桥相连，浩瀚江河上会用远处一艘小船飘摇而来以衬托其宽广。船舶舟楫常常因为地域文化的不同和不同用途而形态各异（图 3.91）。

舟楫可分为游船、渡船、渔船、货船等，现代社会还会有大型船只。船由于行在水上，因此需要借助风势和水势。

桥梁可分为踏步桥、平桥、拱桥、曲桥、亭桥、廊桥等，在绘画过程中可以根据画面特点选用（图 3.92）。

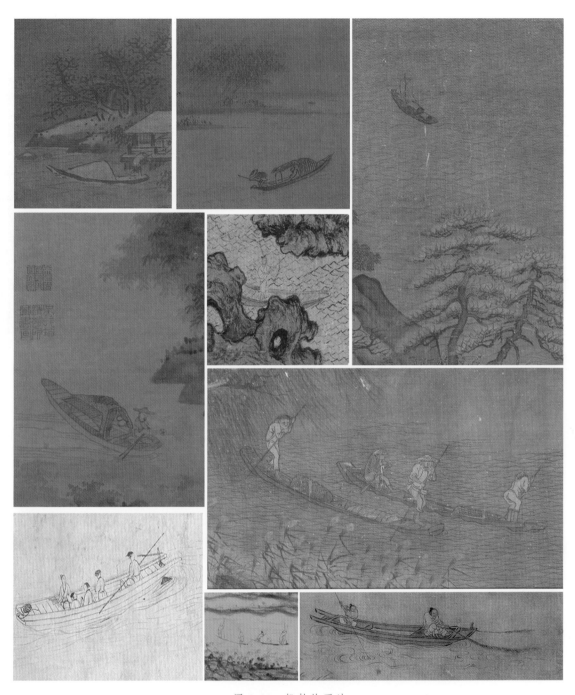

图 3.91　船舶的画法

1.（南宋）李东《雪江卖鱼图》局部（北京故宫博物院藏）

2.（宋）佚名《风雨归舟图页》局部（北京故宫博物院藏）

3.（唐）李思训《江帆楼阁图》局部（台北故宫博物院藏）

4.（元）吴镇《渔父图》局部（北京故宫博物院藏）

5.（元）王蒙《具区村屋图》局部（台北故宫博物院藏）

6.（五代）赵千《江行初雪图》局部（台北故宫博物院藏）

7.（北宋）乔仲常《后赤壁赋诗意图卷》局部（美国纳尔逊 - 阿特金斯美术馆）

8.（清）石涛《搜尽奇峰图卷》局部（北京故宫博物院藏）

9.（宋）马和之《豳风图卷》局部（北京故宫博物院藏）

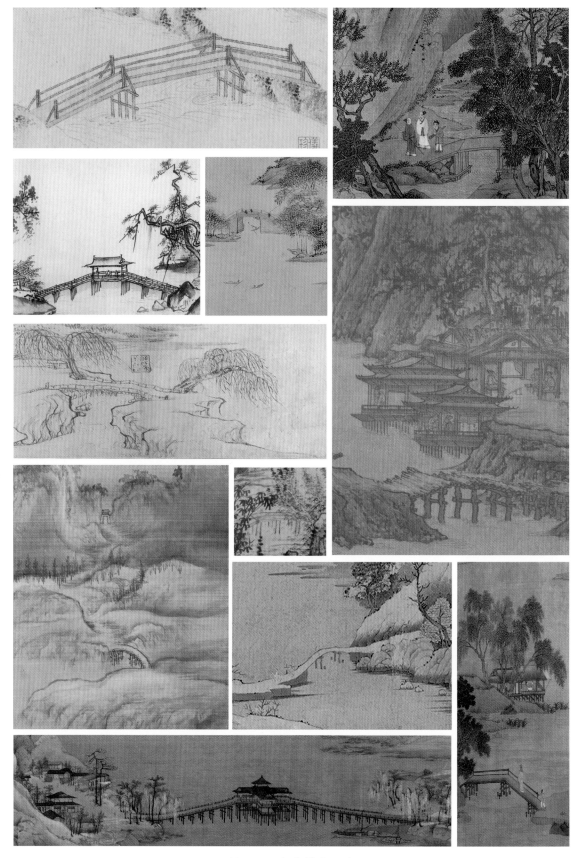

图 3.92　各种桥的画法

1. （明）文徵明《山水诗画册》局部（美国大都会艺术博物馆藏）
2. （宋）夏圭《溪山清远图》局部（台北故宫博物院藏）
3. （宋）范宽《溪山行旅图》局部（台北故宫博物院藏）
4. （宋）刘松年《花园村图卷》局部（美国大都会艺术博物馆藏）
5. （北宋）李成《晴峦萧寺图》局部（美国纳尔逊-阿特金斯美术馆藏）
6. （北宋）乔仲常《后赤壁赋诗意图卷》局部（美国纳尔逊-阿特金斯美术馆藏）
7. （北宋）王诜《渔村小雪图》局部（北京故宫博物院藏）
8. （清）石涛《搜尽奇峰图卷》局部（北京故宫博物院藏）
9. （元）钱选《山居图》局部（北京故宫博物院藏）
10. （宋）王希孟《千里江山图》局部（北京故宫博物院藏）
11. （宋）刘松年《花园村图卷》局部（美国大都会艺术博物馆藏）

● **思考题**

● 分别掌握山水画中"树""石""云""水""宫室舟桥"等的画法。

● 山水画中的"树法"有哪些？

● 山水画中的山石有哪些皴法？分别是如何运用的？

第四章
山水画的临摹

一、山水画临摹的阶段

二、山水画临摹的方式

（一）对临

（二）背临或意临

（三）变体临摹

三、山水画临摹的作品范围与技法介绍

　　在中国画的学习中，临摹是最主要、最初级的学习方法，本章集中介绍临摹的方法以及临摹的阶段，并对古代经典作品进行一一解读，希望通过对古代经典作品进行临摹使初学者能够掌握各家各派的绘画技法及用笔用墨情况，从而运用到自己的作品中。

一、山水画临摹的阶段

初学者在刚刚接触山水画时，面对技法掌握的困境，可以先采取临摹的方式进行学习，而在临摹时，一般要经历两个阶段：

第一阶段，被动单纯临摹。在这个阶段，对于初学者来说，要求临摹完全忠实于对象，以准确模仿范本为宗旨，潜心揣摩。对于一个尚未完全了解山水画的人来说，要想真正懂得山水画，必须从真实地临摹山水画优秀范本开始，慢慢积累，领悟传统山水画的审美、气质和神韵，摒弃过去错误的或一知半解的认识。这是因为在初学阶段，初学者缺少专业知识和对基础技法的掌握，无法灵活地用毛笔表达内心，而往往被毛笔所左右。宋郭熙说"一种使笔，不可反为笔使；一种用墨，不可反为墨用"，就是这个道理。因此，初学者应该从临摹入手，避免过去不好的习性和习惯，理解山水画的画理和画法，这样才能有更好的发展。

第二阶段，主动临摹阶段。通过一段时间的学习，初学者已经初步掌握了山水画的基本技法以及中国画的思维方式，摒弃了一些不合理的绘画习惯。第二阶段的临摹已经能将一些画面转化为自己的内心感受，但需要独立地进行表达，从而营造画面气氛。比如对于树法，如何通过较浓密的点营造密林的气息，如何通过描绘枯树达到寒林的效果。在这个阶段，临摹经典范本从一种初级的形式上的模仿变成心灵上的体会，经历了从学习表象到理解本质的转变，

并可以准确地用笔墨表达出来。而在这一阶段的临摹中，画者更清晰地明白自己的缺点和不足，因此主动临摹阶段也是一个查漏补缺的阶段。

从单纯临摹到主动临摹，是学习山水画从"放弃自我"到"重建自我"的过程。此时的"自我"，已经上升为一个能够与范本对话的"专业的自我"；此时的临摹，不仅从技巧上得到解放，还能游刃有余地表达自我而不是亦步亦趋地紧跟古人。毕竟，通过学习，我们需要能够表现时代山水，而今天与古代相比已经有了翻天覆地的变化。

对于具体的临摹内容来说，也需要分阶段对待：

第一阶段，一般来说，初学者临摹要先从树石法入手，临摹的内容可以为龚贤、石涛或倪瓒的课徒稿，也可以临摹近代陆俨少、顾坤伯的课徒稿。这一阶段的临摹无须进行拷贝，直接画出树石的形态和结构，了解山水画的最基本要素和组构原理，训练用笔用墨的能力，训练笔力、笔法、笔性。

第二阶段，以临摹山水画的小品或团扇为主，要注意画面的整体性和虚实、繁简、浓淡、枯湿、轻重的变化。注意学习小品画的丘壑营造和造境，因为小品临摹的范本都是极为精彩的作品，用小的尺幅营造大的气象，并且在技法上，这些小品与宋元绘画、明清绘画，甚至现当代绘画技法都有相通之处。因此可以从小的部分入门，尔后过渡到对宋元作品的临摹。在画这些作品时，要在画之

前用铅笔打稿,以训练山水画的造型能力。对于较为工整的画作如界画等,需要打稿精细,这样才能深入临摹。

第三阶段,一般是临摹宋元经典的大画为主。宋元的绘画,画理精辟,格调高雅,适合有一定山水基础的人去临摹。除了学习笔法墨法外,还要学习和研究宋元绘画的丘壑营造、精辟画理、气局收拾、经营位置、结构处理、意境烘托等方面。

二、山水画临摹的方式

临摹是以教授技法为主的实践类课程,根据学生对山水画不同的认知程度,临摹可以分为以下三种方式。

(一) 对临

对临适合刚接触山水画的初学者。这一阶段从树石法等基本技法入手,再临摹完整作品,临摹作品要从繁到简。由于初学者对于笔墨和造型的把握能力有限,临摹从简入手可能会越画越简,空洞无物。

对摹本认真观察,然后模仿,要求目有所见,心有所想,手有所现。动手之前,一定要多读画,如读书一般,将整个作品的内涵和外延都读出来,对整幅画有一个较为完整的认识,然后再下手临摹。临摹时也可以先将局部分开来,以了解整个画面的画理画法,做到心中有数,下笔不惑。对临培养了学习者的观察力、笔墨表现力、理解力等多种能力。在实际学习过程中,要注意"读画"的过程,这有助于提高对画面的整体表达能力。因此,不能忽略读"画"以及相关的背景知识,对画面要有整体把握,而不是直接动手,看一笔画一笔,失掉了整体感(图 4.1-1—图 4.1-4)。

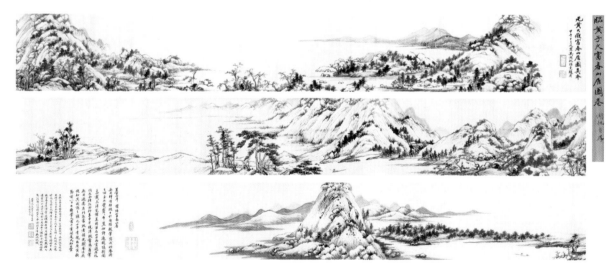

图 4.1-1　从古至今,临摹都是学习中国画的重要方式,初学者从临摹入手学习古代的技法,学习到一定程度再次临摹体会古画的气韵。图为吴湖帆临《富春山居图》。

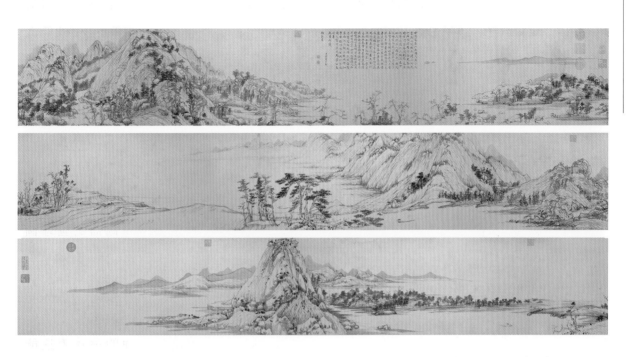

图 4.1-2　《富春山居图(无用师卷)》被认为是黄公望的真迹。(北京故宫博物院藏)

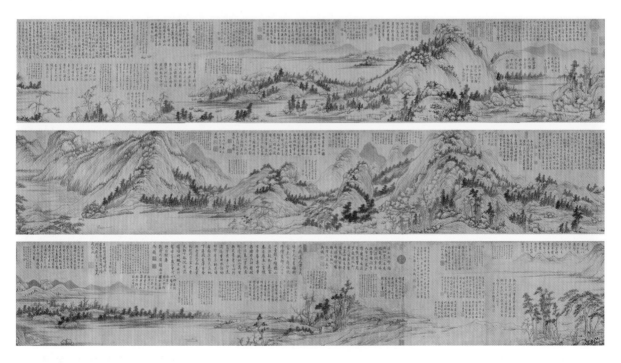

图 4.1-3　《富春山居图(子明卷)》乾隆帝等认为是黄公望真迹,后证实为后人仿做,从子明卷中可以推测《富春山居图》被烧前的原貌。

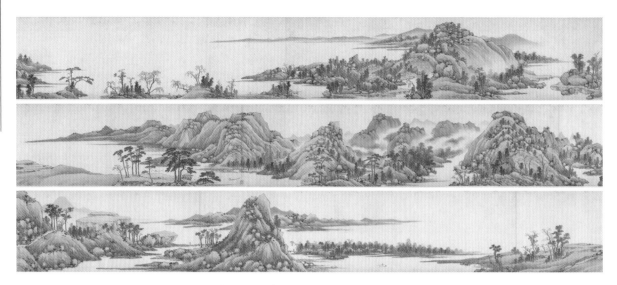

图 4.1-4　（明）沈周《仿黄公望富春山居图》(北京故宫博物院藏)

（二）背临或意临

背临以临摹完整的大画为主,将临摹到的技法不断内化,提高营造丘壑的能力,逐渐提高自己的眼力和技法水平。

在对临和读画之后,对范本有了更深刻清楚的认识,然后不看临本,凭自己的记忆力、理解力将读画时的内容画下来,因此背临可以很好地检验学习者的学习成果和知识内化的程度,可以不受临本的束缚,避免对临本的片面性观察。背临是对学习者理解力、记忆力、观察力、表现力等的深层次挑战,检验学习者对于范本的掌握程度,画出的内容即是掌握的内容。因此学习时,需要加强和巩固背临时自己画得不好的内容,从而提高技法水平,这也是对学习效果的一种检验。

（三）变体临摹

临摹到一定程度和阶段,已经掌握了某一家山水的笔墨技法,这时可以将临摹上升至变体临摹。这要求学生通过前两阶段的临摹提炼笔墨语言,掌握绘画中的表现技法,根据自己的理解进行创作,将画面的内容重新组构,运用自己的构图和临本中的技法,画出与临本构图不同但技法相似的作品。变体临摹的训练也可以提高写生、创作能力(图 4.2-1、图 4.2-2)。

弘治甲寅秋八月沈周临
大痴道人笔意

图 4.2-1　图为沈周仿黄公望
笔意。通过变体临摹可学习画面的
控制能力，以及对技法的掌握。其实
变体临摹自古有之，最具代表性的
是明清最多的"仿前人笔意"。从这
些画中我们也更容易读懂古人的
"笔墨"。（明）沈周《仿大痴山水图
轴》(上海博物馆藏)

图 4.2－2 沈周仿倪云林笔意山水（明）沈周《云林苍润图卷》局部（天津艺术博物馆藏）

三、山水画临摹的作品范围与技法介绍

山水画的临摹从五代、北宋这一高峰时期的作品开始，一直可延续到明清时期的作品，时间跨度非常大。然而在这上千年的时间范围内，我们需要挑选适合学习山水画的临本临摹。

作为一个初学山水画的学生来说，挑选范本也是学习中的一个难点，因为初学者对于风格流派尚不清楚，对水平好坏也未必能认清。作为教师来说，不光要挑选好的范本，还要进行逐一示范。挑选范本需要遵循以下原则：首先，范本应该是名家名作，每个朝代的风格流派都有其代表人物以及代表作品，临摹时需要临摹艺术价值较高的经典作品。其次，需要选择印刷清晰的作品，目前市场上的印刷品良莠不齐，如果临本模糊不清，则会影响学习效果，如果出现偏色等问题，则很容易将学习者带入歧途。最后，临本要符合兴趣，俗话说"兴趣是最好的老师"，只有对感兴趣的作品才能深入理解，潜心研究。

历代著名山水画范本、代表人物和画法分析

（1）山水画最早出现于东晋顾恺之的作品和敦煌壁画中，是作为人物画的背景出现的，因此有"人大于山，水不容泛"的说法。现存最早的真正独立意义上的山水画是隋代展子虔的《游春图》（图4.3）。该画用青绿重色法画贵族春游的情景，用笔细劲有力，设色浓丽鲜明。图中的山水"空勾无皴"，但远山上以花青作苔点，已开点苔的先声。人马体小若豆，但刻画一丝不苟。此画已脱离了以山水为人物画背景的地位，独立成幅，解决了山水画景物和人物的比例问题，并有了山水画特有的空间感，反映了早期独立山水画的面貌。

图 4.3 （隋）展子虔《游春图》（北京故宫博物院藏）

（2）唐代是山水画的成长期，李思训、李昭道父子绘画时用细笔勾勒（图 4.4），青绿设色，而吴道子擅墨笔勾勒绘制山水画，而从王维、孙位等画家开始山水画用水墨勾染，并出现皴法，技法趋于成熟。从唐代开始，山水画勾勒设色的画法与水墨晕染的画法开始分源，发展成山水画两种重要的风格。

（3）五代到宋，山水画发展到空前的繁荣时期，此时山水画各种技法都趋于成熟。五代荆浩、关仝擅画北方山水，董源、巨然擅画南方山水，创披麻皴法。

图 4.4 （唐）李思训《江帆楼阁图》（台北故宫博物院藏）

五代时期的经典作品有：

董源《潇湘图》(图 4.5)

纵 50cm，横 141.4cm，横幅。树木造型较直，树叶以小而短的圆点或竖点点出。石法用短披麻皴，笔小而短，有些笔法甚至与点类似，画石头时，先用圆笔勾石头轮廓，然后加皴，由淡而浓，层层皴出阴阳向背。最后用湿润的圆点、焦墨渴笔点、淡而大的竖点交替使用，点出苔点。

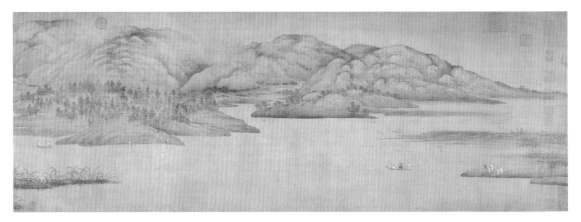

图 4.5　(五代)董源《潇湘图》局部(北京故宫博物院藏)

巨然《秋山问道图》(图 4.6)

纵 156.2cm，横 77.2cm，竖幅。近树姿态曲折，多以介字点画树叶，水边多水草。石法以长披麻为主，起笔较重，中间稍轻，收笔又重，石法连勾带皴，浓墨淡墨一起浑成，过渡自然，无滞笔。点苔多以圆润的点为主，下笔重而有力，点子多圆头或方头，下部多散笔，点法上实下虚，似高山坠点。

图 4.6　(五代) 巨然《秋山问道图》
(台北故宫博物院藏)

佚名《丹枫呦鹿》（图 4.7）

纵 118.5 cm，横 64.6 cm，竖幅。全画构图紧密，设色雅丽，但亦有别于习见的没骨山水。其树法尤为别致，树冠外形鲜明，前后相互比衬，富于装饰意趣；画鹿则以写实手法，得传神之妙。

此外，巨然的《万壑松风图》，董源的《夏景山口待渡图》《潇湘图》《夏山图》《溪岸图》等也是五代时期的经典作品，可以临摹学习。

（4）北宋时期山水画的皴法趋于成熟，这一时期皴法多以线皴、点皴为主，皴法向多样化发展，绘画侧重表现自然，重理法。代表人物：李成、郭熙由披麻皴变法，创卷云皴，擅画中原山水；范宽创豆瓣皴、雨点皴，擅画关陕山水；米芾、米友仁父子，师董、巨，创米氏云山法，用侧笔横点，被称为"落茄法"，又被称为"米点皴"。

图 4.7　（五代）佚名《丹枫呦鹿》（台北故宫博物院藏）

北宋时期的经典作品有：

米友仁《潇湘奇观图》(图4.8)

纵19.8 cm，横289.5 cm，长卷。树法用没骨法画树干，用侧笔大小混点点树叶，兼用介字点点树叶。石法用披麻皴法勾轮廓，然后施以米点皴，兼以大面积渲染，用墨丰富，泼墨、积墨、焦墨、破墨并用，苍茫淋漓。点苔法也多用横笔点，无竖点。

图4.8 （北宋）米友仁《潇湘奇观图》(北京故宫博物院藏)

郭熙《早春图》(图4.9)

纵158.3 cm，横108.1 cm，竖幅。用笔圆润，力贯笔尖，用笔宜干，苍茫松韧，笔笔有筋。树法多枯枝，蟹爪、鹿角并用，树干弯曲苍茫，点叶有梅花点等，松针舒朗细硬，成轮形分布。树法的用笔圆而有力，画小枝时笔笔送到，略带动势。石法用卷云皴，用笔多圆笔，临摹时要注意用笔的提按转折变化，用腕力转折。山头结构开面较多而转背较少，转背之法犹如运线球，由后搭前，由左搭右。石头下方多为石质坚硬的断崖，临摹此处时应该注意水分较少且用笔较方，画出石质的坚硬感。点点子时，远山多以竖直的线条为苔点，竖点上加横向的线条和圆点作为远处的小树。此画粗细变化较为强烈，墨法也浓淡兼有，用笔的速度有快有慢，用笔时注意笔尖水分与用笔快慢的配合，笔尖水少用笔较快则多飞白枯笔，笔尖水多用笔较慢则笔线湿润，笔尖水少用笔较慢也可出现湿润之感，笔尖水多行笔快则多枯笔。

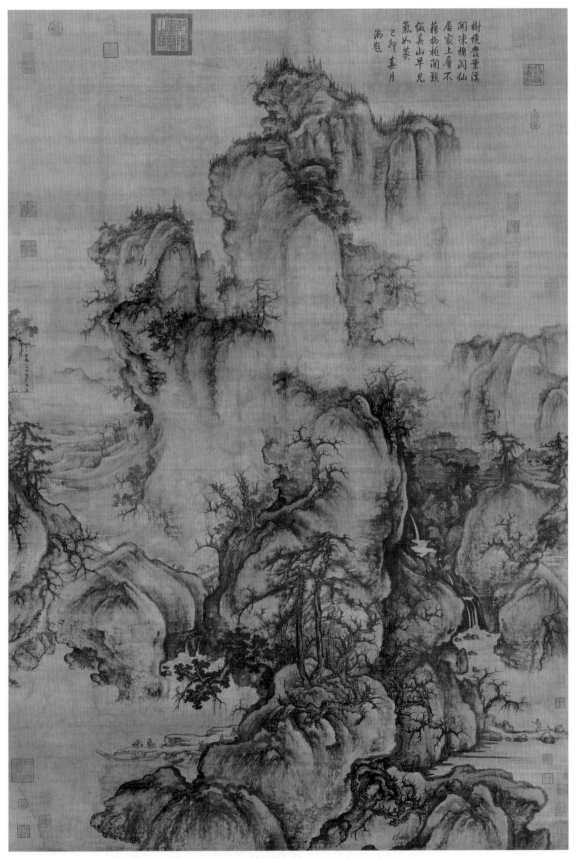

图 4.9 （北宋）郭熙《早春图》(台北故宫博物院藏)

范宽《溪山行旅图》
(图4.10)

纵206.3cm,横103.3cm,竖幅。全图用铁一般厚重坚硬的线条勾勒石头和树木的造型,轮廓内的皴法用豆瓣皴画出。临摹豆瓣皴时,要注意起笔有坚硬的方笔也有圆笔,收笔时有枯笔虚收和润笔实收;皴好后,用较湿润的淡墨顺结构渲染,在石头轮廓线交界处和石头凹陷处皴法密集,染法也稍重,这样皴染出的石头更厚重,更有层次感。画树时,也用提按变化较大的方笔勾出轮廓,树干的皴法与石法皴法类似,树叶用浓重的粗线双勾夹叶,整体用淡墨渲染。临摹此图时,应注意用笔的提按变化,皴法的大小变化应较为均匀,不可忽大忽小。

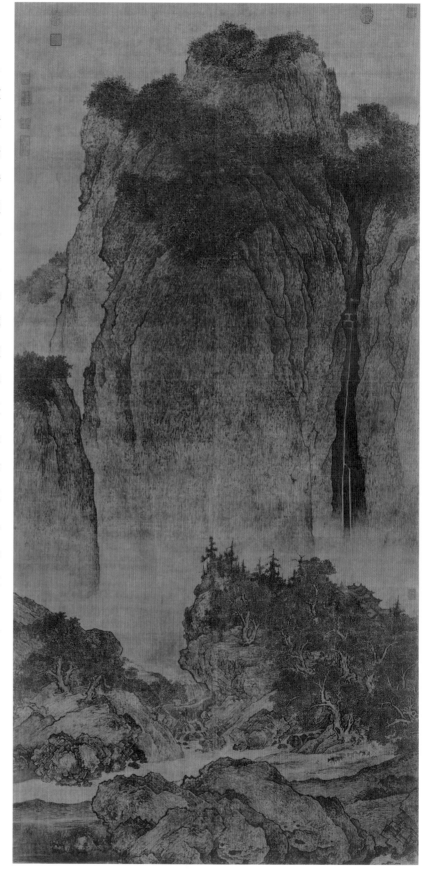

图4.10 (北宋)范宽《溪山行旅图》(台北故宫博物院藏)

王希孟《千里江山图》（图 4.11）

纵 51.5cm，横 1191.5cm，长卷。临摹时，先用淡墨勾勒山石的结构与轮廓，并在重要部位或阳面复勾重墨，后将山石的阴面以淡墨加皴，阳面少皴，多以披麻钉头为主，兼有斧劈，再将重要处渲染淡墨。在山石结构里以较淡赭石铺 2~3 次，然后画石青的部分以花青打底，画石绿的部分以汁绿打底，并留住根部的赭石。在画石青的石头上先罩头青，由亮部向暗部渐淡，并留出赭石的部分，最后罩染三青。在画石绿的石头时，亮部用花青打底，干后再罩染三绿提亮，石青和石绿二色可以渗透使用，使画面自然。中景的部分仍以石青石绿画出，远山用花青和淡墨染出。树法则以浓墨画出树干，后分出小枝，树叶以梅花、鼠足点点出，点子多为墨色或汁绿，中间用二青三青点出。用笔时，注意树的起笔和收根。

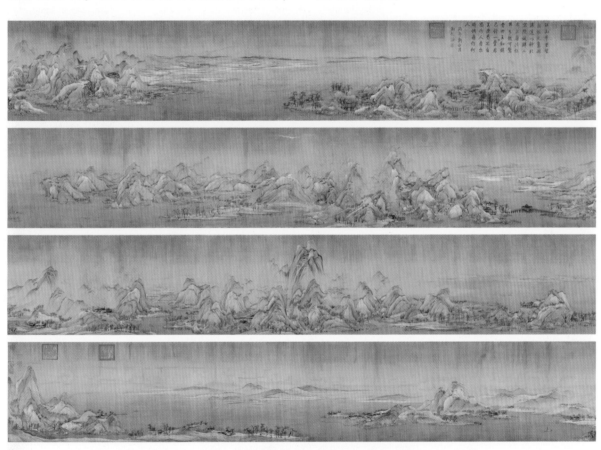

图 4.11　（北宋）王希孟《千里江山图》（北京故宫博物院藏）

此外，北宋时期郭熙的《幽谷图》《窠石平远图》，范宽的《雪景寒林》，李成的《读碑窠石图》《晴峦萧寺图》《寒林平野》等也是适合临摹学习的作品，可做课外学习。

（5）南宋时期，石法主要以斧劈皴为主，由五代北宋的点皴发展为面皴，用笔发展到全面运用笔肚、笔尖、笔根。风格由重理法重自然，发展为峻爽有力，用笔速度更快。

其中,李唐是一个划时代的画家,他早年为北宋画院画家,后南迁,在南宋又入翰林书画院,他的风格的转变影响了整个南宋时期。

李唐《万壑松风图》 (图4.12)

纵188.7cm,横139.8cm,竖幅。这是继《早春图》和《溪山行旅图》后又一巨幅画作,画面用斧劈皴、刮铁皴绘制石法,用笔较方,刚劲有力,皴法黑如刮铁。画石法时,先用较为刚劲肯定的方笔勾勒轮廓,后从石头阴面开始刮凿出阴阳向背,再以淡墨渲染,刮铁皴用侧笔的笔身力,运笔如刀地在岩石上刮凿,皴法多下笔较重,一遍完成。《万壑松风图》的树法笔力遒劲,松树用鱼鳞皴表现树干质感,松树浓密沉重,穿插有序,松树根部裸露,显得老辣多姿。临摹《万壑松风图》时,要注意墨色应准确肯定,下笔即是浓墨,层层叠加较少,若用淡墨层层叠加则容易使画面太腻。

夏圭《溪山清远图》 (图4.13)

纵46.5cm,横889.1cm,长卷。此图是南宋时期一幅典型的代表作品,描绘江南晴日湖山景色,图中群峰、山石、茂林、楼阁、

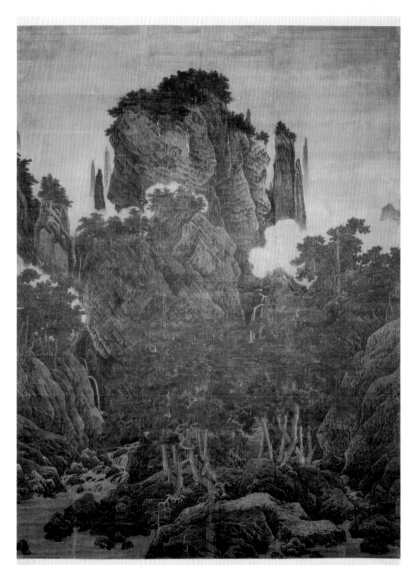

图4.12　(南宋)李唐《万壑松风图》(台北故宫博物院藏)

长桥、村舍、茅亭、渔舟、远帆,勾笔虽简,但形象真实。作品为十张纸接成,除第一段为二十五厘米外,后九段均大约九十六厘米左右。画中景物变化甚多,时而山峰突起,时而河流弯曲。画家运用仰视、平视和俯视等不同角度取景,使得起伏的峰峦和层层叠叠的岩壁以及蜿蜒的河川,因为不同的视点,在各个独立的段落里产生独特的空间结构。画

松树林木笔墨变化非常多;画山石是用大斧劈皴法,而这种技法是从李唐的斧劈皴变化出来的,其皴法为"拖泥带水皴"或"带水斧劈皴",是先用水笔,再用墨笔渲染。

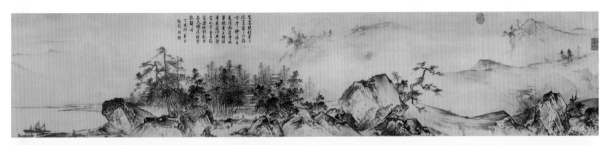

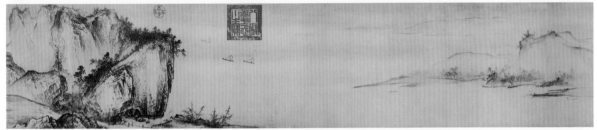

图 4.13 (南宋)夏圭《溪山清远图》(台北故宫博物院藏)

此外,李唐的《江山小景》、马远的《踏歌图》以及一些团扇、小品作品等,也是学习宋代技法的上佳临本。

(6)元代山水画是山水画发展的升华期,赵孟頫等人提出的"以书入画"开拓了笔墨自身的美学价值,侧重表现心灵,创造了高逸山水的高峰期。直观元代山水,石法中的皴法更多地被中锋的笔线代替,增加了"书写性",不像宋代那样更加注重山石的体积感。元代赵孟頫以书入画,师法董源披麻皴,王蒙创解索皴、牛毛皴,倪瓒创折带皴。这个时期,以赵孟頫和"元四家"(黄公望、王蒙、倪瓒、吴镇)为代表。

元代的经典作品有：

赵孟頫《鹊华秋色》（图 4.14）

纵 28.4cm，横 90.2cm，长卷。此图表现济南一带鹊山和华不注山的景色。此图用披麻皴、解索皴、荷叶皴画出山势，用笔圆润流畅，树法也用圆转的线条画树干，用健挺的线画出树枝，并用介字点、夹叶等方法画出树叶。此幅画向来被认定为是画史上文人画风式青绿山水设色，画中平川洲渚，红树芦荻，渔舟出没，房舍隐现，绿荫丛中，两山突起，山势峻峭，遥遥相对。两座主峰以花青加石青，呈深蓝色。这与洲渚的浅、淡，树叶的各种深浅不一的青色，成同色调的变化。斜坡、近水边处染赭石，屋顶、树干、树叶又以红、黄、赭这些暖色系的颜色与花青形成色彩学上的补色作用法，运用得非常恰当。

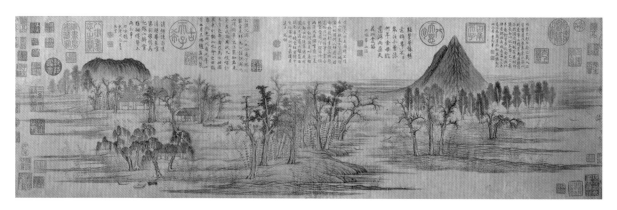

图 4.14　（元）赵孟頫《鹊华秋色》（台北故宫博物院藏）

黄公望《富春山居图》（图 4.15）

横 33cm，纵 636.9cm，长卷。此卷代表黄公望一生绘画的最高成就，其石法用干枯疏松的笔勾出轮廓，多用披麻、解锁皴画出。临摹石法时要注重用笔，笔笔中锋，犹如"书写"的状态，局部可用稍浓的墨复勾添加；复勾时，不可将笔线在原来的线上进行添加，而是将线条错开，使画面变化丰富。下笔时需注意浓淡相宜，用笔肯定，虚实相间，疏密有致。树法用横笔点画出远树，松树用扇形松针画出，用笔疏松随意。

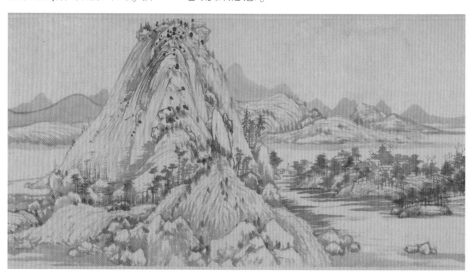

图 4.15　（元）黄公望《富春山居图》局部（台北故宫博物院藏）

倪瓒《容膝斋图》
(图 4.16)

纵 74.7cm,横 35.5cm,竖幅。此图是典型的"平远法"构图(平远法的定义见后章),图面分为两段式,近景和远景的墨色没有近浓远淡之分,石头的皴法用的是折带皴,多中锋拖笔转为侧锋卧笔;树法用鹿角加以平头点、圆点以及蟹爪树法,虽用枯笔,却尽显苍润之感,画面平和静谧。行笔时速度较慢,忌直接把形框死,而是在枯笔中逐渐提出重点部分和转折部分,最后再用平笔点出苔点,注意苔点也要点在结构交界处。用拖笔横线画出水岸的部分。整个画面皴擦较多,渲染较少,显出干净、明快、舒朗、清雅之气。

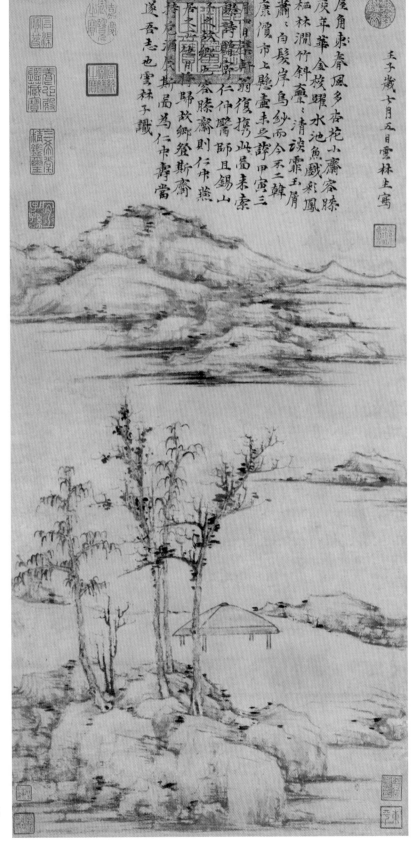

图 4.16 (元)倪瓒《容膝斋图》(台北故宫博物院藏)

王蒙《青卞隐居图》(图 4.17)

纵 141cm,横 42.2cm,竖幅。王蒙的作品画面较繁密,首创牛毛皴、解索皴以及破笔点苔的方法。石法用解索皴,中上部分石头用牛毛皴,先用枯笔勾出石头结构,再用较枯的笔画皴法,皴法需趁画面潮湿时附加枯笔皴法,以显丰富质感,最后等画面干后用淡墨渲染其结构处。画解索皴时,下笔要痛快沉着,藏锋入笔,笔笔送到,笔笔中锋,笔路自上而下,清楚有序;画牛毛皴时,用细笔枯线,画笔旋转而出,笔线较短;画树时要注意树木的穿插前后关系,勾树干下笔肯定,中锋连拖带写,用笔需松动而有力。

此外,王蒙的《具区林屋图》,倪瓒的《渔庄秋霁》《六君子图》,吴镇的《洞庭渔隐》,钱选的《山居图》等,也是元代较为优秀的作品,适合学习。

(7)明清时期。

沈周《庐山高》(图 4.18)

纵 193.8cm,横 98.1cm,竖幅。临摹此画时,要注意将层层叠加的牛毛皴依次分解出来,先用枯笔勾石体,略加牛毛皴,后层层叠加,每一遍叠加的浓淡变化不宜太大,要用笔连贯,笔笔相生,不可时断时续,要用笔圆转,浑厚。每一遍叠加都要以形成山势体积为准,不可平铺开来缺少变化,最后要使山体浑厚。画中树法用笔坚实,松针用扇形勾出,其后夹叶点叶穿插自然,浓密雄强。画面上所画崇山峻岭,层层高叠,近似王蒙的笔法、布局,作危

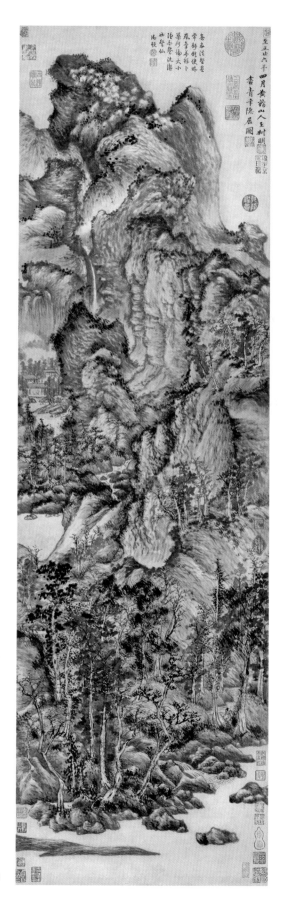

图 4.17　(元)王蒙《青卞隐居图》(上海博物馆藏)

峰列岫，长松巨木，起伏轩昂，雄伟瑰丽。近处一人迎飞瀑远眺，比例虽小，却起着点题的作用。由于作者极善于虚、实和黑、白的均衡处理，故画面虽饱满却不觉得挤迫窒息。画面上水的空灵、云的浮动，再加上直泄潭底的飞瀑，使密实的构图里有了生动的气韵。整幅画笔墨显得坚实浑厚，景物郁茂，气势宏大，虽笔法师王蒙，但更显清新空灵，融"崇高"的人格理想与壮丽的大自然为一体，也揭示了画家的胸襟。

明清时期传世的作品较多，良莠不齐，临摹时要注意辨别，学习其精华部分。其中，沈周、文徵明、仇英、弘仁、石涛等的作品较适合初学者临摹。

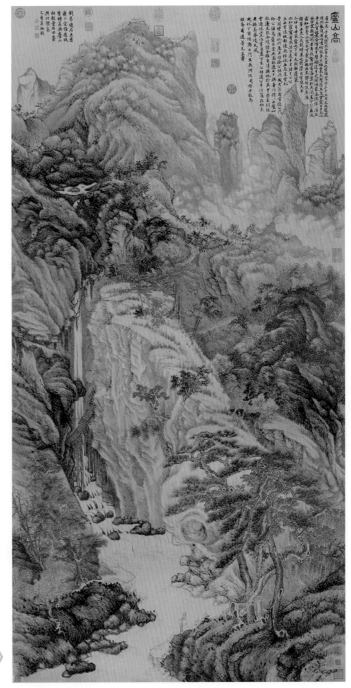

图 4.18　（明）沈周《庐山高》（台北故宫博物院藏）

● **思考题**

● 山水画临摹随着学习的不断深入分哪几个阶段？

● 山水画临摹有哪几种方式？

第五章
山水画的写生

一、山水画写生的意义

二、山水画写生的方式

（一）速写

（二）水墨写生

（三）默写与整理

三、山水画写生的步骤

（一）观察取景

（二）立意构思

（三）行笔落墨

四、山水画写生的三个阶段

五、山水画写生需要避免的问题

　　中国画的学习不仅要师古人，还应该师自然。通过对大自然的观察，画出生动的作品。本章主要介绍如何进行山水画写生，运用不同材料写生的方式，不同学习阶段写生的意义和方法，最后介绍写生时要注意避免的问题，以帮助初学者学好中国山水画。

一、山水画写生的意义

中国山水画自六朝至今已有 1500 年的历史，面对大自然，历代画家根据自己的感受和认识进行艺术创作，并不断地对山水画进行变革。可以说，山水画的发展离不开画家对自然物象的理解和认知。因此，深入自然、描绘自然的写生就成为学习山水画的重要环节。

中国山水画兴起之时就受到道家、儒家和佛家思想的影响，在绘画时既注重师法自然山水，又强调画家的主观情感。正如唐代张璪所说的"外师造化，中得心源"，既追求主观与客观的完美统一，又追求物与我的完美统一。而历代名家都做着这样的努力。五代荆浩居太行洪谷，写生松树数万本后"方如其真"，"苟似者也，图真不可及也""似者得其形遗其气"。北宋范宽在悟出"与其师人，不若师造化"后移居终南太华，遍观秦中奇胜，后作《溪山行旅图》等力作，其山水厚重雄浑，深得关陕之气。元代黄公望用七年时间完成《富春山居图》，将其游历江南之体验凝聚于一图中。清代石涛提出"搜尽奇峰打草稿"（图 5.1），他饱览名山胜水，才有了那些风格多变的山水画。

图 5.1　（清）石涛《搜尽奇峰打草稿图卷》（北京故宫博物院藏）

观中华大地，无山不美无水不秀，山水画的发展变迁与创新离不开大自然的滋养，只有观察自然，取自然之精华，才能创造出具有独特面貌、反映时代精神的山水画。

山水画的写生自古有之，我们在初步掌握了山水画的基本技法后到自然中写生，目的无非有二：（1）通过写生收集素材，为后面的创作做准备；（2）通过写生，在自然的变化中得到灵感，融合笔墨技巧对实景的表现，找到属于自己的艺术风格和笔墨语言。

二、山水画写生的方式

在写生时，由于时间、条件以及个人的习惯不尽相同，一般有速写、水墨写生、事后默写与整理等几种方式，对于初学者来说，学好这几种写生方式尤为关键。中国画的写生在观察方法、表现视角等方面与西画有较大不同，因此，现场的速写和写生更是照片和记忆力不能替代的体验。速写和水墨写生都是对景写生，都是在现场进行直接作画，相比默写与整理来说，对景写生所面对的对象更加复杂，受到客观对象的制约也更多，需要更强的处理能力，而默写与整理则是在观察自然后，通过目识心记以及照片搜集整理而成，所受客观对象的制约更少一些，画面主观的因素则更多。

（一）速写

速写是山水画中最常用、最省时、最方便的写生方法，可直接锻炼画者对画面的把握和控制力，要求简练、概括、准确地对自然景物进行描绘。因此在画速写时，要求对自然物象有敏锐的洞察力，眼、脑、手三点配合，在追求速度的同时也要求准确生动。长期画速写，对于眼和手的配合有很大的帮助作用。在画速写时，由于时间有限，因此要求画者直接抓住自然景物最典型、最主要、最概括的形象，画出的内容要生动真实，准确得当，避免刻板概念，空洞无物。

山水速写对材料的要求比较广泛，铅笔、钢笔、炭笔、炭条都可以拿来使用，纸张也可灵活多变，一般应避免较为光滑、难以下笔的纸，在较为粗糙的纸上容易画得生动。也可用带底色的纸，会使画面有不同韵味。用钢笔等不能修改的笔画速写，可以训练对自然物象造型特点的把握，由于钢笔不能进行粗细变化，因此需要靠线条的疏密来表现画面变化；铅笔、炭条的好处在于线条的粗细变化可以很容易掌握，容易使画面更加生动，但是用铅笔、炭条绘画时注意不要依赖橡皮，避免养成画一笔擦一笔的毛病（图 5.2）。

图 5.2　张捷铅笔写生用长短线条以及线条组成的符号表现自然物象，使画面饱满丰富。

　　山水速写可以画得深入，直接作为速写，也可以当作收集的素材资料，画大概的构图与物体，对于时间的长短要求较为灵活。与其他速写不同，山水速写完全摒弃了素描关系，通过线条变化掌握画面节奏，因此，对于线条质量也有特别的要求，更要求线条肯定有力，有长短变化。画面的内容也多以树石法为主要描绘对象，观察景物时，不能只画眼前看到的景物，而是要交代写生当时场景的来龙去脉。画速写也可追求画面趣味，而非面面俱到，要训练提炼和概括能力，虽寥寥数笔，却意味无穷（图 5.3）。

　　图 5.3　张谷旻铅笔写生《太行金灯寺》，通过运用铅笔粗细不同的特性表现自然中不同对象的质感，如石头的粗糙质感和房子的古朴韵味。

（二）水墨写生

水墨写生是山水画写生中最为重要的一种方法。它是用笔墨直接地与自然进行交流，用毛笔和传统山水画的表现方法直接表现自然的一种方式，是对临摹学习的笔墨技巧进行重新实践、重新认识的一个过程。通过水墨写生，能够更加深刻地理解古人的画理画法，因为古人的处理方法其实是对自然物象的概括和提炼，通过观察自然，可以更深刻地理解古人提炼和概括的原因，更好地将所学的笔墨技巧内化，从而提炼出属于自己特点的笔墨语言。

水墨写生是用传统山水画的工具直接进行写生，由于直接面对自然物象，主观处理就变得十分重要。有时，对临摹时所学的笔墨技法可以直接运用，但不能对临摹的程式化语言直接照抄，而是需要灵活运用，对于自然中的景物加以取舍和变换。由于中国画讲究可行、可望、可游、可居的意境，因此造型对于写生来说是一个重要因素。在写生中经常会遇到房子、树木、山石等物象，它们的位置以及相互之间的关系尤为重要。另外是用笔用墨，由于水墨写生时是直接运用所学技法，因此对笔墨协调能力是一个很好的锻炼。山水画的意境营造与传达，画家情感的流露与表现都

是通过笔墨进行的，因此如何得当地运用笔的正逆侧转，墨的枯湿浓淡，来表现自然物象或豪放、或清秀、或含蓄、或婉约、或质朴、或浑厚的气质，都是对画者笔墨表达能力的考验。相比于创作来说，写生可以直接汲取自然之养分，所绘内容也更自然生动。在水墨写生中既可对所学技法进行运用，也可对技法加以区分，又可加深技法直接用于实践的体验，同时，对于笔墨的运用甚至对以后创作中形成自己的个性风格，都有较大的帮助。

初次接触写生，面对丰富纷乱的自然，提炼和处理必不可少，是理性地接受现实，还是感性地对其进行主观处理，都是因人而异的。如李可染先生的写生，就是对客观事物非常客观的反映，用极其有力的笔墨

图 5.4　陈虹湘西写生　2017 年

把自然表达出来，而陆俨少先生则更多地
加入了主观的艺术处理，这些差异形成了

巨大的风格反差，也体现出山水画独特的
艺术魅力。

图 5.5　张捷齐云山小壶天写生　60 cm × 42 cm　2017 年

（三）默写与整理

默写与整理和前两种写生方式不同，这种方法是完全脱离自然完成的，默写与整理考察的是写生者对于身处的自然的一些印象与记忆，是靠"目识心记"来完成的。很多画者会有一种感受：在城市中待得太久，很长一段时间不接触大自然，长时间不进行写生，会使思维枯竭，容易使创作变得空洞无物、画面僵硬而陷入程式化。这是由于长时间没有吸收大自然中"新鲜的养分"，导致灵感枯竭，思维僵化。这时深入自然，就如土地久旱逢甘露一般，接受自然的"滋润"，从而带来新的创作灵感。这时，即使不进行现场写生，也会有一种强烈的感受和欲望，希望将现场的感受表现出来，这往往靠"目识心记"。正如古代山水画家所提倡的"饱游饫看"甚至在真山真水中长期生活，朝夕相对，从而加深对自然山水的理解和认识，把握自然的规律，把真山水熟"记"于内心，而后按照理解将自然山水以绘画的形式表现出来。由于真实思维与感情的倾注，画面表现的都是印象深刻、特点明显、意境深远的内容，不会受到客观景致与主观观察的束缚，反而使画面更自由，更完整和谐。

另外一种情况是，在写生活动结束后，由于时间和其他种种原因，有一些未完成或未画成水墨稿的作品，可以根据现场的速写或照片将未完成稿完成或将速写稿整理成写生稿。整理时要注意尽量遵循在现场的理解和感受，还原现场的真实感，注意保持画面的鲜活感和生动感，注意尽量摒弃自己平时画画的不好习惯和习气，还要注意点到为止，避免加多，加腻。

三、山水画写生的步骤

（一）观察取景

写生时，首先需要一个良好的心态，面对生机勃勃、万象缤纷的大自然，需要写生者调整好纷乱的思绪，用平和的心态去观察，取景观察是一个思考的过程。荆浩说："思者，删拔大要，凝想形物。"思就是艺术思维的活动，需要围绕创造艺术形象这个活动展开思维，是一个提炼、概括的过程，所谓的"搜妙创真"，也是这个道理。

到一个地方去写生，首先需要做的不是找好角度坐下便画，而是仔细观察，到处走走看看，找到那些自己喜欢的景物，并且将这个景物的前后左右、来龙去脉理解清楚，然后再下笔写生，这样使思维不局限于一处，更有利于整体把握。正如石涛所说"搜尽奇峰打草稿"，将周围物象尽收于心中，统揽全局。在画山时，人们往往有这样的感受：同样是山，不同地域的山有不同的特点，比如北方山多雄壮厚重，如巍峨壮阔的太行；南方的山多清奇秀美，如黄山的婀娜清丽。然而这只是一般的普遍印象，如雁荡山虽处于吴越之地，却难掩其壮丽雄厚的山势；再如杭州灵隐寺旁的飞来峰，如不走进，很难想象在土质山峰环绕的深处还有这样一座石

质坚硬挺拔的石山。因此，就要求画者在写生时多走动观察，从而发现景物所特有的气质。在大自然中常常会有"移步换景"的感觉，同一座山，从不同角度看，会呈现出完全不同的形状与特质，因此，这样的"统揽全局"更有利于我们去发现美、表现美(图5.6)。

图 5.6　何加林留园写生《留园烟雨》　35 cm × 46 cm　2002 年

山水的形态千变万化，对于观察者来说，内心感受也是千变万化的，于是同一个地方，即使多次写生也会有不同心境、不同感受。在同一个地点多次写生，有助于训练自己每次以不同手法、不同形式、不同角度去表现同一个物象，更有助于写生观察的训练，对于"体悟"自然会有更深层次的要求。对于自然物象的观察一般分为两个阶段：第一阶段，浅层次的观察，多是直观方面的感受，是对物体的外形、轮廓、颜色、纹理、结构、大小、轻重缓急等外观的观察。如果说浅层次的观察是体会山水的"形"的话，那么第二阶段的深层次的观察就是体会山水的"神"，也就是所谓的山水精神。在中国山水画的传统思维中"形"与"神"的关系始终是"神"占主导地位，无论是"以形写神"还是

"遗貌取神"。潘天寿说："对物写生，要懂得神字，懂得神字即能懂得形字，亦即能懂得情字。"(《听天阁画谈随笔》) 因此体察山川之精神的深层次观察才是山水画写生教学中所大力提倡的，有了这些观察，才能使画面更生动，变化更精微，情感更丰富(图 5.7)。

图 5.7 张谷旻《太行洪谷图》190 cm × 95 cm 2003 年

（二）立意构思

立意是写生的根本,在画画之前,面对眼前的景色,首先要确定什么能够打动你、打动观众,确定画面要表达的意境或意趣,然后在脑海中将这些实际的形象转化为笔墨的形象组合,即浓淡、黑白、枯湿的组合,力求使这些组合符合画面的意境要求。清代方薰说:"作画必先立意,以定位置。"画家借助笔墨意趣表现自然山川之情境,因此写生是情与境结合的反映。画家在写生时,画面表现出的或清幽、或华美、或雄浑、或繁荣、或宁静、或肃穆、或萧索的气质,不仅仅是自然山水的反映,更多的是融入了画家内心的情感,是画家物我冥会的结果,在落笔前,这种气质已经存在于画家内心里了。当然,画家本身的性格、人生经历、学识、修养、师承、生活环境也都影响着山水画画面的意境创造。比如,董源、巨然画面秀润,用笔圆润灵活,范宽画面雄浑,用笔刚健有力,这些都是由于以上所举因素的影响。因此,在画山水画的同时,一个人的修养、行为、内心或宁静或躁动都会反映在画面中。我们在读画时,也根据这些,甚至在一点一线中间,就很容易地分辨出画面的作者。

立意构思和观察往往是同时进行的,因为在观察物象的过程中就已经产生了对自然山水独特的内心感受,立意的目的就是将对于自然物象的感受通过画面的意境表现出来。通过将临摹学习的技法进行内化,使自己从单纯的模仿中走出来,不再照搬自然中物体的外形或照搬临摹范本中表象的东西,而使作品失去艺术感染力(图5.8)。

图 5.8　潘潇潆西湖天下景写生　33 cm × 66 cm　2016 年

（三）行笔落墨

写生时,通过观察和构思,对所画作品的构图、经营位置都已经有了大概思考,初学者在下笔时,可先用铅笔或炭条将构思的内容、各个物象所处的位置进行大致梳理和定位,而后决定浓淡干湿的布局和处理,最

后再下笔。下笔时可先从淡墨入手，对物象关系进行整体描绘，而后用浓墨层层叠加。叠加时应该注意破墨的时机，不可太湿，太湿容易使墨"烂而无骨"，不可太干，太干容易使两层墨不能融合，容易脱节。

经过立意构思，酝酿感情，内心有了急于表现的欲望时，开始动笔，这时下笔不仅是一种技艺的表现，更是内心情感的抒发。经过与自然的对话，内心思维的碰撞，所激发的艺术灵感与在画室内闭门造车有很大区别。

图 5.9　张谷旻《都江堰》　135 cm × 135 cm　2006 年

四、山水画写生的三个阶段

一般来说写生分为三个阶段：

第一阶段，在临摹树石法之后，写生以树石法为主，通过写生练习使学生对于传统山水画的笔墨、结体、观察法等有一个初步认识，通过写生中与自然物象的比照，理解树石法的画法与画理。此阶段要求以简单树石组合，以及普通小场景为主，主要解决叠石以及丛树的处理方法。在选写生时间和地点时应该选择早春或者秋天，地点以北方为佳，此时植物不太茂盛，容易看清树石结构。

第二阶段，通过临摹宋元山水画，对于山水画已经有了较为深刻的认识，技法更加娴熟，此阶段的写生时间地点可有多样性选择，着重训练学生对于不同季节、不同地域、不同意境的画面处理。初春时节万物复苏，宜表现草木华滋的灵动；烟雨时节，雾气笼罩，宜表现山间雾霭的朦胧；夏季水涨，宜表

现水流往复的灵动；秋季落叶缤纷，宜表现叶落萧索，寒林静谧；冬季大雪纷飞，宜表现雪景寒林。各个季节、各个地域都有其不同的特点，通过多样化的训练，使学生提高对各种场景的处理能力，以景生情，以意造境，由境组织笔墨语言，组织画面空间，并提高处理较大场景的能力。

第三阶段，学生对于山水画发展具有一定了解，山水画技法和造境能力具备一定水平，为创作打好基础。此阶段写生可根据自身特点选择写生地点，既可以为创作搜集素材，又可以作为一次查漏补缺、提高能力的训练，还可以进一步寻找适合自己的笔墨语言，总之此阶段的写生是为创作做准备的，要解决创作中的问题，从写生向创作转化。

图 5.10　潘潇漾北岳衡山写生　35 cm × 46 cm　2013 年

五、山水画写生需要避免的问题

（一）面对纷杂的自然，无从下手

这一问题在初学者中很容易出现，这是由于写生前没有做好充分准备，或者对山水画技法掌握不精所致。在写生前应该做好思想上的准备，勤于练习，这样才能在写生时克服畏惧心理，调整好心理状态。应该尽量熟悉所学范本中的技法，熟记于心，而后在写生中善于观察，找出表现自然所适合的笔墨语言。

（二）画面繁杂混乱，缺乏主次

这一问题是在观察和构思阶段没有做好准备所致。在山水画写生时，面对自然景物，首先要确定的是画面想表现的主体，确定一幅画的"画眼"。所谓画眼，就是观者在看一幅画时第一眼所看到的地方。画眼一般是一个或一组物体，处于画面中最醒目、最突出的位置，其他物体的描绘手法都必须与这些主体物相统一。而其他物体的形态大小、笔墨的枯湿浓淡、用笔用墨的轻重缓急，以及形态的呼应避让，都是围绕这些主体物进行的。一般来说，主体物可以是房屋、桥梁、宝塔，可以是人或动物，也可以是树或山石，如果以树石以外的物体为主体，则需要将这些物体重点刻画，主体的内容较"实"而旁边的内容较"虚"，树石的造型需要与周围环境和谐，"取势"也需要与主体物有所呼应。

（三）提笔就画，不假思索，漫无目的

在写生前，一定要弄清写生的目的。是搜集素材还是修养笔墨？如果是搜集素材，那么是注重山石丘壑还是树木姿态？是宫室舟桥还是松溪洲渚？如果是笔墨修养，那么是为了锤炼笔墨浓淡泼破还是青绿浅绛？是线条勾勒还是浓淡铺陈？如此等等，都是需要画家在写生时认真考虑的。在写生的三个学习阶段，无论哪个阶段都会有不同的具体要求，在下笔前，可思考此次写生的目的，要解决的一些问题，从而做到有的放矢。

（四）画面缺少变化，手法单调

面对自然写生时，大自然的景物是千变万化的，如果只拘泥于一种表现手法，就会显得单调。出现这种问题时，不妨在写生前对各种表现手法加以训练，在写生时，着重用自己较生疏的表现手法来表现，以达到训练的目的。大自然中各种物体变化丰富，在自然状态下各个物象也是生动鲜活，因此在大自然中写生是一个很好的训练机会，画出的画会有一种在室内绘画中无法达到的生动感。无论是拍照还是回去整理，写生当时的心境和感受都是无法再现的，因此在写生现场，抓住写生的"现场感"，能使画面有不一样的韵味。

（五）不加处理，照搬自然或照搬范本

出现这样的问题的原因在于，有些画者学习西方素描多年，画山水画时常常将西画的思维带入山水画中，太过于注重透视、光影、明暗等内容，一味关注西画中的造型和光影关系。山水画写生是一个非常主观的活动。与西方绘画只追求单一的视角不同，山水画是讲究"可行、可望、可游、可居"的，因此要求画者在写生时熟识写生场景中前后左右各个位置的关系，然后将一些与画面主体不和谐的内容舍去，保留自然中美的部分，并将其他位置与主体和谐的内容放入画面中。在写生时，常常像是身在高处，以一个俯视的视角统揽全局，如果不在现场认真观察，仔细理解各个物象的结构和关系，很难

达到画面的宏观性。山水画本身是一个非常宏观的画种，它不像花鸟画那样表现微观世界的细微变化，而是表现宏观山川的和谐壮美。山水画的视角是不断变化的，因此中国画不会有"透视"的概念，取而代之的是"三远法"，这样的远近法则也经常同时出现在画面中(在后面的创作章节会更细致地讲到这一点)。

在临摹过程中，我们学习古人的笔墨、古人的丘壑，然而在现实生活的写生中，却不能照抄古人的某种特定的符号。由于中国画是不断发展的，今天的生活状态、人的心境以及自然都与古人所处时代有较大不同，如果照抄古人的某些符号，就会使画面显得过于古板而没有生气。因此在写生时也要注意画出反映时代风貌的作品。

(六)过于主观，脱离自然

对景写生就是要师法自然，从自然中汲取营养，自然中的物象、丘壑、造境等都是天然形成的，没有经过人工处理。写生时，我们就是要将这些自然状态表现出来。关于写生的现场感和画面的经营处理正如事物的两个方面，是一个相互矛盾又对立统一的关系，既不能过于主观，脱离自然，这样会使画面僵化；又不能过于客观，照抄自然，这样会使画面难以达到形式的和谐与统一。如果写生过于主观，将变成带有个人习气的笔墨游戏，就失去了写生的意义。

图 5.11　张谷旻狮子林写生　45 cm × 64 cm　2014 年

思考题

● 山水画的写生分为哪几个步骤？

● 山水画的写生需要避免的问题有哪些？

第六章
山水画的创作

一、传统山水画的画面形式

二、山水画创作的基本法则

（一）虚实

（二）留白

（三）藏露

（四）取舍

（五）开合

（六）取势

三、山水画创作的构图方法

四、山水画创作的透视与远近法

五、山水画创作的类型

　　山水画的创作是学习山水画的最终目标，本章主要讲解山水画创作的画面形式，山水画创作的一些基本原则，山水画创作的构图方法，以及山水画创作的透视和观察方法，最后，在山水画的创作类型部分通过分析当今山水画创作的现状，介绍创作一幅完整的山水画可以运用的表现手法。

一、传统山水画的画面形式

传统山水画一般有中堂、条幅、长卷、册页、扇面、斗方这几种形式，这是由于受古代书斋文化和实用性的影响所呈现出的绘画样式。这些样式至今仍然沿用。

（一）中堂

古代的中堂多挂于正厅正中，一般两边会配以对联写成的条幅，组成一组，题材多样，一般比例为长方形竖式悬挂。作为山水画来说，中堂多为宏大壮丽的场面，表现宏伟的主题，如宋代郭熙《早春图》、宋代范宽《溪山行旅图》、宋代李唐《万壑松风图》一类。此类作品一般的画眼在画面中间，四周的处理都会向中间聚集或相互呼应。此种比例的绘画至今仍然较多。由于这类作品尺幅较大，除了正厅的装饰外也适宜在展厅内展出，用途较为广泛，是较常见的绘画形式（图6.1）。

（二）条幅

条幅与中堂形式类似，在比例上更加细长，适合用几幅画组成一组，在古代多用于屏风等器物上，也可叫作条屏。条幅较中堂来说构图和内容更加灵活，表现内容也更加多样，如果说中堂是体现宏观主题的话，条幅则更像是叙述一件平和的故事（图6.2）。

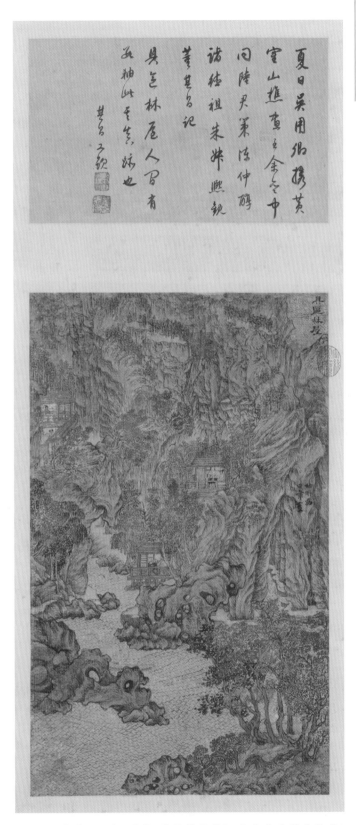

图 6.1　中堂　（元）王蒙《具区林屋轴》（台北故宫博物院藏）

图 6.2　条幅　此作品体现了条幅竖长的特点。
(元) 倪瓒《梧竹秀石图轴》(北京故宫博物院藏)

（三）长卷

长卷又叫手卷,一般前有引首,后有托尾,呈横向的长条形。长卷在古代较为多见,主要是适应古代书斋文化,方便文人雅士间把玩欣赏之用。长卷是适合连续观看的,一边打开,一边卷上,目光逐渐移动,每打开一部分,都是一个完整的构图,所谓移步换景,面面可观。在设计手卷构图时,既要注意局部的完整性,又要注意整个长卷的疏密聚散,画的两边一般较松散透气,而中间则会有几个较密的点作为中心部分,整个长卷显得有节奏有变化(图6.3)。

图 6.3 长卷 (隋)展子虔《游春图卷》(北京故宫博物院藏)

（四）册页

一般是尺幅较小的作品,多张为一套。每一张的构图都不同,但画法类似。由于册页两端有较硬的板,较利于携带,现代画家多写生使用(图6.4)。

图 6.4 册页 (明)文徵明《山水诗画册》(美国大都会艺术博物馆藏)

（五）扇面

分为团扇和折扇，有扇形、八蕉形、圆形等形状，其中扇形构图种类最多，可与地平线平行构图，构图地平线随扇形旋转。由于扇面的实用性以及形状的多样性，这种构图方法直到现在也较为常用（图6.5）。

图6.5　扇面　（明）陈淳《花卉扇面》（台北故宫博物院藏）

二、山水画创作的基本法则

（一）虚实

中国画自古受到"儒、释、道"三家思想的影响，儒家的"中和"思想、道家的"虚静"思想以及佛家的"妙悟"思想都使山水画特别重视"虚灵"的运用。虚实的相互对比使山水画更加有节奏，富有韵律感。在山水画中"轻薄""淡漠""空灵""缥缈""迷离""稀少""微茫""流动""畸零"等词汇都属于"虚"的范畴，主要的物象有"浅水""轻波""青雾""烟霭""浮云""晚霞""夕照""雨气""残花""落叶""断枝""枯草"等；"厚重""浓密""凝结""层叠""粗壮""巨大""盈满""坚实""平正"等都属于"实"的范畴，而表现的物象多为"丛树""叠石""山峦""繁花""聚禽"等。当然，这些物象也不可一概而论，可能因为画面实际处理需要而有特殊情况。画山水画时，须虚实相生相得益彰，太实则聚不透气，太虚则缥缈无力。

虚实处理需要注意的是：

（1）面对自然物象，初学者往往不善于取舍，全都照实际看到的处理，这样往往没有主次，整幅画望去都是实景，使画面显得满塞窒闷。

（2）山水画的用虚并不是空洞无物，而是在淡墨中尽量表现丰富，结构清晰却又若有若无，恰到好处。

（3）虚淡的地方不一定是较远的景物，有时也会将近景虚化处理突出中景。如五代巨然的《层岩丛树图》（图6.6），将前景虚化，主要描绘主体物的特征，使画面重点突出，有整体感。

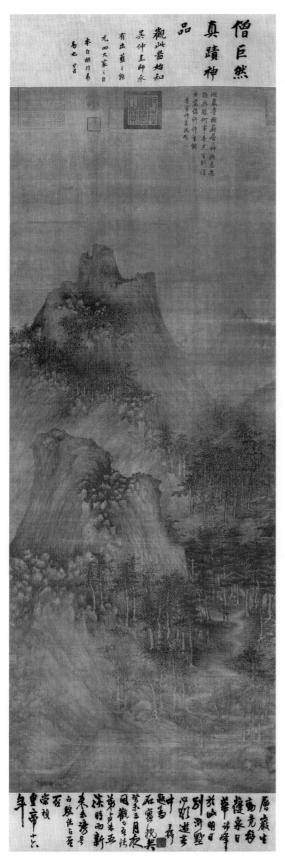

图 6.6 （五代）巨然《层岩丛树图》（台北故宫博物院藏）

（二）留白

留白是指画面上不着笔痕的地方,也称"余白"。在画面上，这些留白并不多余,古人说"无画之处皆成妙境",是山水画表现画外之意、象外之境的根本。留白之处虽不着笔,却承载着画面中使人思维驰骋,领略到画外之境的关键功能。在山水画中,布景和布白是创作时需要同时考虑的两个问题。在构图时,需要画者在布景造境的同时考虑好留白的位置、大小以及是否符合画理等问题。画面的布白需要根据画面的虚实关系来布置,还要注意疏密的变化,留白较多,则画的张力较大，留白较少则画面较为收敛,留白的走势、大小、形状、位置,要根据画面内容进行安排。要注意的是,留白可以是一处,也可以是几处,若有多处留白,面积形状不可平均。无论留白还是虚实都要照顾到画面主体的关系,不可"抢势"。

（三）藏露

画面的表现不外有两种倾向：一种是率直地、无保留地和盘托出；另一种是含蓄、隐晦地引而不发,显而不露。由于文化传统与审美趣味的差异,审美倾向性也是不尽相同的,大体上讲西方人多倾向于用前一种方式来表现，中国人则多倾向于后一种表现方式,特别是在古典诗词和绘画中表现得尤为明显。

藏露之法的要领是物体显露,则景致较实,画意较虚；物体含蓄躲藏,则景致不能尽

现，景虚情实。宋代画家郭熙说："山欲高，尽出之则不高，烟霞锁其腰则高矣；水欲远，尽出之则不远，掩映断其脉则远矣。"由此可以看出，若要使山水高远，只有用"索断"之法。中国山水画常用云雾缭绕来隐去水源、小路、山腰等物象，将画面置于朦胧的云雾之境，将画面断开，表示深远之意。

（四）取舍

在山水画中，若要用高度概括的语言表现自然，不是像西画那样将眼观的内容全部表现出来，而是通过取舍，主观地将杂乱无章的没有规则的内容梳理清晰，这就要用到取舍的能力。黄宾虹说"舍取不由人，舍取可由人"，主要是说对于事物的主观取舍、概括夸张，都不能脱离事物的本质特性，不能肆意妄为，而画面的取舍则可根据画面需要进行处理，使其拥有典型的特点。取舍是要用主观的概括能力，对自然物象进行加工，根据画面立意的要求将最突出的情感展现出来，合理地抓住事物的主要部分，舍掉次要的部分，将对象最准确最自然的形态表现出来。

（五）开合

画面中有一点分开伸向画外的即是开，由外向内合拢的就是合，主体物向远处伸展则为开，由远处向画面中间聚合的就是合。在一幅画中开合同时存在，画面的主体山峰伸向远方是开，远处的一抹远山就是合。这是一幅画中的大开合，在大开合中隐藏很多小开合，小的开合中又有更小的开合，甚至一个具体物象的一笔一画都有开合的存在。合中有开、开中有合是中国画的最基本章法。通过开合，将视角引向画面主体，从而使主体突出，因此，开合要恰到好处，选取开势不可将主体物分散到画面周边，取合势不可使主体物局限在小范围内。

（六）取势

在中国山水画中，置陈布势也是一项重要的构图法则，也叫置阵布势。原用于古代两军交战时布兵列队，这种队列直接关系到两军对阵时的气势，用于山水画中则直接关系到一幅画的气势是否宏伟，构图是否巧妙，是否有相互的呼应等。明代赵左在《画学心印》中写道："画山水大幅，务以得势为主，山得势，虽萦纡高下，气脉仍是贯串；林木得势，虽参差向背不同，而各自条畅；石得势，虽奇怪而不失理，即平常亦不为庸；山坡得势，虽交错而自不繁乱。何则？以其理然也。"

取势的好坏取决于构图中各个部分的布局安排，比如《千里江山图》中起伏连绵的山势，《溪山行旅图》中巨嶂高壁压过来的陡峭之势。首先，在山石的造型安排上要注意比例结构、大小高低，穿插安排，形成造型上的取势。还要注意用笔用墨时是否连贯，是否顺畅，是否与造型的取势一致，若一致，则取势更加明显，若相反，则消除了取势的目的。

三、山水画创作的构图方法

山水画创作是艺术家对山水素材进行收集、加工、艺术处理，最后形成画面的过程。而构图是首先需要解决的问题。构图又叫章法，在谢赫六法中叫作经营位置。构图是如何将自然物象安排在画面空间的学问，在有限的平面的宣纸上，自然物象的大小安排组合是否得当，是否符合自然和艺术的审美要求与构成规律，是否符合意境创造的需要，都是构图需要解决的问题。构图时，面对自然物象的纷乱繁杂，需要从大局入手，先将各个画面要素从整体的和谐角度进行组合和处理。

（一）三叠两段式

三叠两段式是山水画常用的构图方法，其大致有三种范式。

1.分疆三叠两段式

石涛在《苦瓜和尚画语录》中说："到江吴地尽，隔岸越山多。"

这主要是描绘江河湖泊等大面积水域时所用的方法。元代倪瓒多用这样的构图格式：前面是近处的山石，远处是远山，中间一江水把两岸分开，在前面岸上画两三株树，把三叠贯穿起来。这些树起贯通气韵的作用(图6.7)。

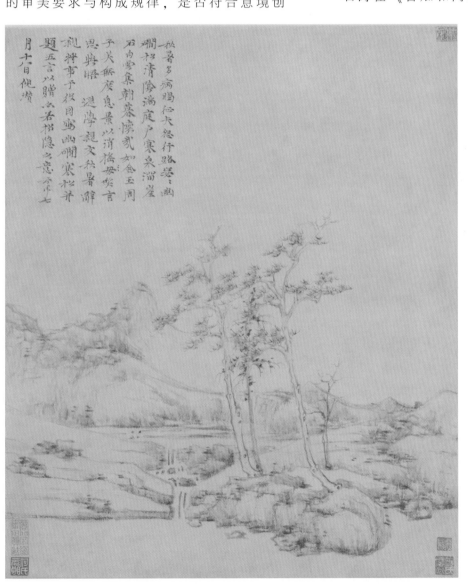

图6.7　分疆三叠两段式　（元）倪瓒《寒涧松竹图》(台北故宫博物院藏)

2. 分疆三叠式

第一层是地，第二层是树，第三层是山。如范宽的《溪山行旅图》（图6.8），近处地上是毛驴行人，中景是丘陵树木，远景是一峰突起，控制整个画面，有气势逼人之感。

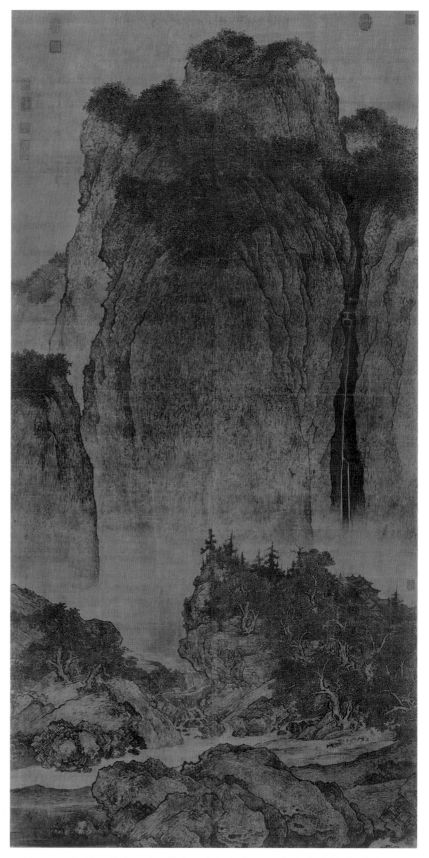

图6.8　分疆三叠式（宋）范宽《溪山行旅图》（台北故宫博物院藏）

图 6.9-1 两段构图 张谷旻《西域遗迹》 135 cm × 135 cm 1994 年

3. 两段构图

景在下，山在上，俗以云分隔，分明隔做两段（图 6.9-1、图 6.9-2）。

不管是哪一种构图，都要贯通一气，不能让千峰万壑各自为政，必须强调整体感。三叠两段式构图要注意取景的主次，使每一段大小有错落变化，重点突出，而不是段段相等，平铺直叙。运用"三叠两段法"要以大自然的物象为依据，体察生活，不拘泥于古法，要打破陈规，不受"三叠两段"公式的束缚。

图 6.9-2　两段式构图　（元）高克恭《云横秀岭图》(台北故宫博物院藏)

（二）"一角""半边"

这类构图一般重点描绘近景，而远景一般较为概括，或只用渲染方法分染出外形。近景部分也经过高度的概括提炼，取山水之一角，其他景物大多略去，使整个构图有形式感。南宋马远、夏圭多用此构图，因此被称为"马一角""夏半边"。画此类构图时要注意画面的开合，主体物在画面的一角，而远景则在其对角线的另一角。这样有开有合，相互呼应（图6.10）。

图6.10 "一角""半边"（传）（宋）郭熙《春江帆饱图页》（北京故宫博物院藏）

（三）S形

S形构图多用于长条形构图的作品上，多用于表现叠山置石时相互错落的画面，通过左右避让贯穿画面。古人曰"水天无回而不远"，在画面中通过水或云的往回流转而造成"远"的视觉，通过水的走势或云的布白使静止的画面形成回环萦绕的动势，在方寸间将目光推向山后的远方。这种构图也称为"之"字形构图（图6.11）。

由"之"字形延伸的还有"甲""由""则""须"等字形构图。

甲字形：重点在上，下面轻虚。由字形：重点在下，上面较轻虚。则字形：景物大多分布在左，右边较虚。须字形：景物分布在右，左边较虚。

图 6.11　通过云雾的穿插布白来形成画面动势。

张谷旻作品《西泠秋雨图》　400 cm × 230 cm　2009 年

（四）波形

波形构图多用于横向的长卷中，表现群山高低错落的起伏变化。自然山川多层峦叠嶂，用此方法将山峰层层推远，又有该地起伏的变化，使画面显得宏伟而又错落有致（图6.12）。

图 6.12　波形　顾坤伯作品
此画为册页作品，通过高低起伏的山使画面表现出节奏感。

（五）三角形

三角形构图多用于重山叠嶂的画面，由于三角形较为稳定，整个构图上小下大，重心靠下，给人以稳定平和、庄重安详的感觉（图6.13）。

图 6.13　三角形
张谷旻《藏魂》 135 cm × 135 cm 1994 年

四、山水画创作的透视与远近法

在古代中国画理论中，是没有"透视"这一概念的，"透视"一词是西方绘画传入中国以后才出现的。在中国画中，画家不会将眼睛所看到的内容直接表现在画面上，而是常常在一幅画中运用多种观察方法描绘自然物象，这就是中国画中的"三远法"。"三远法"指的是在一幅画中，可以通过几种不同的角度，表现景物的"高远""深远""平远"。宋代的郭熙在《林泉高致》中对三远法下过这样的定义："山有三远：自山下而仰山巅谓之高远；自山前而窥山后谓之深远；自近山而望远山谓之平远。"而后韩拙又提出"迷远、幽远、阔远"而称为"六远"。三远法是一种时空观，以仰视、俯视、平视等不同视点来描绘画中的景物，这是中国画不同于西方绘画的最大区别之处。

（一）平远

平远就是自近山而望远山，反映的是一种俯视的境界，塑造的是"山随平视远"的那

种艺术效果。如元代赵孟頫的《水村图卷》（图6.14），使用的便是平远法。作品场景展开，描绘了沙渚村舍、渔舟出没、丘陵长堤、岸柳塘苇的江南清旷平远景象。沙渚、丘陵、长堤等内容都是向画面两边横向伸展，中间的树木等内容打破了这些横向的平行线，使画面有向上的生长之势。元代的倪云林也是一位善作平远山水的高手。他的《容膝斋图》《渔庄秋霁图》，都是以平远的观察方法，作水面平静的隔岸山色，近处的坡岸较为低矮，整个画面较为空旷清远。画面中间的几组树既打破了两岸平行的状态，又遮挡了湖面的空白，使画面不至于有太空洞无物的感觉，同时还将两岸的景色通过树木串在一起。由以上例子可以看出，平远山水多用于表现湖泊、河流、湿地等起伏较小的景物，由于没有遮挡，远处的景物总是一览无余的，在处理画面时，可以用树木、建筑物等内容进行遮挡，也起到将几个没有联系的物象串联起来的作用。

图6.14　平远（元）赵孟頫《水村图卷》（北京故宫博物院藏）

（二）高远

从山下仰望山上谓之高远。高远反映的是一种仰视所见的巍峨宏伟的山势。

如范宽的《溪山行旅图》，就是以高远观察法的构图创作的成功之作。此图除了用笔雄强、浑厚之外，还用仰视的手法，

使雄壮的山峰以扑面之势压过来，表现山峰的高远。正如赵孟頫评《溪山行旅图》："山势逼人。"用高远的方法创作构图时，要注意高远与西画中仰视的区别：高远虽然是用自山下仰望山巅的仰视的视角，但是在描绘山上的物象时，并不是完全按照仰视的方法，而是灵活应用。如《溪山行旅图》中的远树（图6.15），仍然能够看到树干和树叶，采用的是平视的方法。

图 6.15　（北宋）范宽《溪山行旅图》中的远树（台北故宫博物院藏）

（三）深远

深远，就是"自山前而窥山后"。比如郭熙《早春图》，在前景高耸的群山旁边有意境深幽的一角，描绘曲折的溪水从远处流近，并成为画面中瀑布的源头，这幽深的一角就是用深远的手法，描绘溪流的蜿蜒曲折，层层远去。再如王蒙的《青卞隐居图》，是以深远见长的作品。青卞山本是江南不起眼的小山，王蒙以三远法加以处理，为了突出一个"隐"字，作者以"之"字形取势，以重山叠岭、密林曲溪等景象的交替组合来增加山势的层层深入，沿着溪流寻索，几经曲折方能在山坳的深处见到一座草堂，其中有一人依稀可辨，这抱膝倚床而坐者正是画中的主题人物——隐居者。《青卞隐居图》的精妙之处，就在于塑造了一个深邃莫测的深远空间。再如沈周的《庐山高》，左侧的山峒层层深入，露出悬崖上的木桥，而崖壁的层层深入使画面有纵深感（图6.16）。

图 6.16　深远（明）沈周《庐山高》局部（台北故宫博物院藏）

（四）迷远、幽远、阔远

隔着宽阔的水面遥望远山，谓之"阔远"。烟雾缭绕的旷野中，隔着薄雾望山，隐隐约约，似有似无，谓之"迷远"。景物至绝，而微茫缥缈者，谓之"幽远"。迷远、幽远、阔远，是对郭熙三远法的补充和细化。

在运用以上"六远"时要注意的是：
（1）在一幅画中，可以根据需要运用多种观察法，而不是只局限于一种，如《早春图》，前面的山体运用高远法，表现山体高耸之势，左侧的溪流则用深远法，表现溪流的曲折蜿蜒。（2）不可将三远法机械地和西画中的透视方法类比，在西画中，由于焦点透视，对所有物体观察的角度都要参考某个焦点，而在山水画中，观察法是一种灵活的方法，每个物体都可以以适合的视角表现，因此在创作

中，也可以选用多种观察方法表现物象。

五、山水画创作的类型

山水画的创作方法多种多样，大致可分为以下几种类型。

（一）传承型

传承型山水画创作要求画者具有很好的传统功夫，这类画家注重笔墨的传承性，注重对传统山水画的延续，中国历朝历代的山水画都是以传承为主线的，近现代山水画大家多为这种类型。他们有的只继承一位画家或一种画派，有的是博采众家之长，上溯宋元下至明清，成为集大成者，有的甚至在广采博取的基础上外师造化中得心源，在诸多方面有自己的专长，为山水画发展做出了贡献（图6.17、图6.18）。

（二）写生型

图 6.17　传承型　顾坤伯作品

图 6.18　传承型　童中焘作品《园林清逸》 51 cm × 55 cm

这类绘画要求画者对古代传统笔墨有所涉及，同时又有很高的造型功底，不满足于对传统山水画技法的再现，而是在学习古代笔墨的同时"师法自然"，对写生积累的素材进行艺术整合，形成自己独特的笔墨语言，用于自己的创作，不但拉开与传统绘画的距离，也体现出亲近自然、表现自然的愿望。当代山水画家多持写生型的创作理念，丰

富了当代山水画的表现形式。由于写生时较为遵从自然的特点，因此易受不同地域和自然条件变化的影响，写生型山水画家的实践丰富了当代山水画的创作面貌（图6.19—图6.21）。

图 6.19 何加林作品《山色空蒙雨亦奇》
200 cm × 180 cm 2004 年

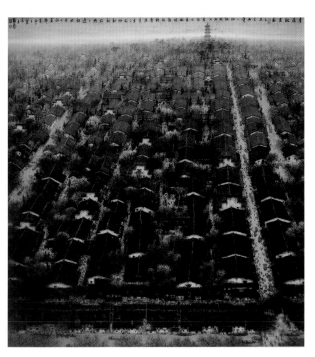

图 6.20 孙永作品《鲁迅故里图》
210 cm × 200 cm 2009 年

图 6.21 茹峰作品
《家在青绿山水中》
185 cm × 185 cm 2004 年

（三）探索型

改革开放以后,信息的畅达和西方观念的涌入导致文化的融合,艺术自由空间的增大和艺术参照系的增多引起画家对多种艺术风格的探索,画家力求拓展山水画创作的空间。有的以西方造型观念打破时空的局限,将物象解构重组,或使画面抽象化;有的将西方的构成观念用于组织画面,表现主观的创作理念,强调造型艺术的实验性(图 6.22—图 6.24)。

图 6.22　何加林作品《又见雷峰塔》
140 cm×95 cm　2008 年

图 6.23　张捷作品《冰川流星》　130 cm × 67 cm
2013 年

图 6.24 陈向迅作品

思考题

- 传统山水画有哪些装裱形式?

- 当代山水画创作有哪些类型?

- 如何理解"三远法"?